超解析

大正鬼殺

考察錄

鬼滅之刃 最終研究

大風文化

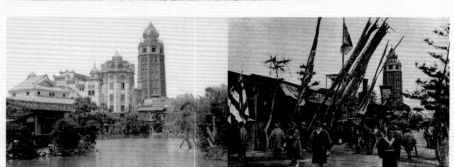

PHOTO
collection

無限列車的原型
8620 型蒸汽火車

日本第一輛國產蒸汽火車。「86」這
個名字更為人所熟知，在 1914 年
（大正 3 年）到 1929 年（昭和 4 年）
這段期間共生產過 672 輛。

令炭治郎也驚訝不已的大正時期淺草景色

漫畫和動畫中皆有描繪以地標「凌雲閣」這棟高 52 公尺的 12 層樓建築為代表，淺草的建築櫛
比鱗次、熱鬧繁華的盛況。

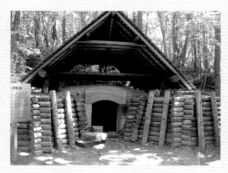

重現燒炭窯

大正時代常用於製造木炭的「角窯」，也於北
海道的開拓之村中完整重現。

紫藤花的賞花景點

如果想親身近距離欣賞紫藤花，推薦至栃木
縣的「足利花卉公園」一遊，可以欣賞到與
原作中紫藤花盛開時同樣壯觀的美景。

前　言

　　本書根據日本《週刊少年 JUMP》連載的漫畫《鬼滅之刃》（吾峠呼世晴著／集英社出版），以及 2019 年播出的電視版動畫《鬼滅之刃》（ufotable 製作），從各式各樣觀點分析與考察所製作而成的非官方副讀本。我們私下展開調查、確認和舉證，網羅許多資料，希望讓各位讀者能更進一步感受到《鬼滅之刃》的魅力。

　　如果本書讓一直在追連載的諸位忠實讀者，以及透過動畫而得知該作品魅力的觀眾們，都能更加地沉浸於《鬼滅之刃》的世界中，那將會是我們的榮幸。

　　另外，本書刊載的情報是截至 2020 年 1 月 20 日所知的內容。不過也有引用原作漫畫單行本第 1 ～ 19 集及 2020 年 2 月 3 日發售的《週刊少年 JUMP》所刊載的第 192 話為止的情節。此外，本書基於製作的考量，推測漫畫第 19 集（2020 年 2 月 4 日發售）將會收錄連載第 161 ～ 169 話的內容。關於引用於漫畫的部分，第 1 ～ 18 集會用「第△集第△頁」，第 19 集會用「第 19 集第▲話」，連載的部分第 170 話以後的內容會用「第●話」來表示，敬請悉知。

目次

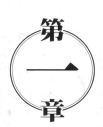

第一章

人物考察

本章的內容考量到部分讀者或許尚未看過週刊連載，會以截至第 19 集已公開的情報為主。敬請諒解。

本文中的「官方人氣投票」是刊載於 2017 年 10 月 23 日發售的日本《週刊少年 JUMP》第 47 期中所發表的「第 1 回《鬼滅之刃》角色人氣投票」的排行榜（排名）。

竈門炭治郎

KAMADO TANJIRO

以無人能敵的長男之力擄獲眾人之心的「主角」

天生能言善道，在鬼殺隊中擔任如同老媽子的角色，是原作的主角。為了讓變成鬼的妹妹・禰豆子變回人類而加入鬼殺隊。炭治郎是個心地善良的少年，不論面對多麼邪惡的鬼，他都會滿懷慈悲地祈禱對方能安詳投胎。鱗瀧曾說：「即使面對鬼，依然能夠嗅到那股善良的氣味」（第1集第92頁），為他感到擔憂，但是在身經百戰後，炭治郎變得既堅強又可靠。

對戰上弦之肆・半天狗時，他聲嘶力竭地喊著：「不要逃避責任啊啊！」（第14集第187頁）以及面對殺害家人的仇敵鬼舞辻無慘時也憤怒吼著：「該下地獄的是你！」（第16集第125頁）如此完全顯露「怒不可抑」情緒奮戰的場面隨之增加。即便如此，他仍舊一如既往……不，應該說是更受到周遭同伴的愛戴，想必是因為炭治郎的言行舉止全都是出自他的溫柔心腸。他的憤怒不是為了自身，而是想要保護某個重要的人。直到現在身為

人物介紹

年齡：15歲
外表特徵：擁有紅色的頭髮和眼睛＋額頭上有疤痕＋花牌耳飾
星座：巨蟹座
初次登場話數：第1話
出身地：東京府奧多摩郡雲取山（西多摩・雲取山）
官方人氣投票：第1名
動畫配音：花江夏樹

劍士已有相當程度的成長，內心深處也仍抱著對他人的關懷情感。

被託付與寄託……
鬼殺隊對炭治郎而言是「新的家」

起初沒有任何人信任炭治郎這名帶著鬼行動的隊士。即使有善逸和伊之助陪同，炭治郎仍深信著「禰豆子的同伴只有自己」。

然而隨著執行任務，他的心境也逐漸有了變化。炭治郎本身開朗且認真的個性，加上他與禰豆子以鬼殺隊成員身分拚盡全力奮戰的模樣，都讓周遭人們深受感動。本來在柱聯合會議時主張要將他們斬首的煉獄，最後在留下遺言時則說：「我相信你的妹妹。」此外，悲鳴嶼也主動對他說：「你得到我的認同……」（第16集第37頁）

（第8集第92頁）

柱們也接受他們是鬼殺隊的成員。村田等前輩隊士和隱的後藤也很疼愛他，由此可知，現在的鬼殺隊對炭治郎來說是一個新的棲身之所，就算說是「另一個家」也不為過。

他的心境明顯出現變化，是從說了這段台詞之後：「所有協助過我的人，大家的心願……想法……只有一個。就是消滅鬼，保護眾人的生命！對此我必須有所回應！」（第13集第137頁）此時的炭治郎（雖然是被禰豆子的笑容推了一把）為了完成身為鬼殺隊劍士應盡的責任，以砍斷鬼的脖子為優先考量。

目前炭治郎正在無限城賭上性命戰鬥，這時候的他應該不會再像從前那樣認為「只有自己能保護禰豆子」了。就算自己不幸戰死，鬼殺隊的「家人們」也會繼承自己的意志，讓禰豆子恢復成人類，他應該對此深信不疑。

水之呼吸

他並不是醜陋的怪物

思考&挑戰……炭治郎
不僅是繼承者，而是「創造者」

炭治郎不僅學會數種呼吸法，還具備「空檔之線」、「清澈透明的世界」等特殊能力。不過若說他是別人難以望其項背的無所不能之人，答案卻是否定的。他雖然擁有比一般人優秀數倍、得天獨厚的嗅覺，並出身於代代繼承火神神樂的世家，具備能在戰鬥中派上用場的知識。但是，他是靠著在戰場上不斷思考和持續嘗試，才終於將這些能力運用自如。之所以能創造出許多像是固有之型「扭動漩渦」和「流流舞」的組合技「扭動漩渦‧流流」（第3集第24頁）、火神神樂「圓舞」和善逸傳授的「霹靂一閃」之進步的組合技「圓舞一閃」（第15集第27頁）等等，融會貫通並加以活用的技能，都要歸功於他的智慧和挑戰精神。就算置身於生死攸關的決鬥中也不放棄思考，持續不斷地摸索如何改良戰鬥技能……這種不害怕失敗，反覆不斷地嘗試與碰壁的韌性，正是他變強的原因。

扭動上半身，在空中飛舞……
火神神樂的「慈悲之舞」

《鬼滅之刃》動畫大受觀眾喜愛的其中一個主要原因，就是細心繪製的戰鬥場面美不勝收。在眾多絢麗的畫面中，火神神樂的演出尤其讓人讚嘆不已。用熊熊燃燒的火紅日輪刀畫出大圓，充滿魄力施展招式的「炎舞」，配合印象深刻的主題音樂，是令人銘記在心的經典場面。

另外，炎舞以外的招式，也令人聯想到如神樂那般特別引人矚目的輕巧動作。時而

6

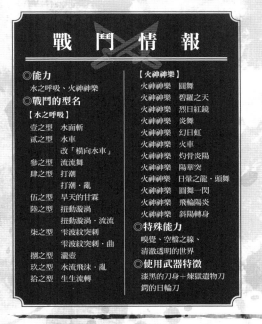

扭動上半身，時而翻跟斗，與其說是用盡全身力量砍殺，不如說更像在跳劍舞。對於就算面對鬼，也仍懷抱著憐憫之心的炭治郎來說，動作中蘊含著慈悲祈禱「希望鬼能不帶著痛苦地安詳投胎」的火神神樂，可以說是最適合他的招式了。

戰　鬥　情　報

◎能力
　水之呼吸、火神神樂
◎戰鬥的型名
【水之呼吸】
壹之型　水面斬
貳之型　水車
　　　　改「橫向水車」
參之型　流流舞
肆之型　打潮
　　　　打潮・亂
伍之型　旱天的甘霖
陸之型　扭動漩渦
　　　　扭動漩渦・流流
柒之型　雫波紋突刺
　　　　雫波紋突刺・曲
捌之型　瀧壺
玖之型　水流飛沫・亂
拾之型　生生流轉

【火神神樂】
火神神樂　圓舞
火神神樂　碧羅之天
火神神樂　烈日紅鏡
火神神樂　炎舞
火神神樂　幻日虹
火神神樂　火車
火神神樂　灼骨炎陽
火神神樂　陽華突
火神神樂　日暈之龍・頭舞
火神神樂　圓舞一閃
火神神樂　飛輪陽炎
火神神樂　斜陽轉身

◎特殊能力
　嗅覺、空檔之線、
　清澈透明的世界

◎使用武器特徵
　漆黑的刀身＋煉獄遺物刀
　鐔的日輪刀

大正四方山話

炭治郎是「鐵頭（石頭）」的原因，是「個性」和「承襲自母親」？

　　炭治郎被設定為「鐵頭（石頭）」，可能是因為他擁有「正經八百」的要素。當他被悲鳴嶼認可時，炭治郎回答：「只是一直都有人幫助我，（中略）所以請你不要輕易就對我表示認同。」此時附加在背景的「腦筋死板的少年」完全是一語中的（第16集第37頁）。

　　此外，炭治郎的母親・葵枝，據說曾經用頭撞野豬將牠趕走（公式漫迷手冊第29頁），可想而之，炭治郎應該是個跟母親平分秋色、個性一板一眼的人。

竈門禰豆子

KAMADO NEZUKO

實力堅強且長相可愛
原作中最神祕的重要人物

不用特別說都知道，她是原作的女主角。

在還是人類的時候是個做事牢靠的長女角色，自從變成鬼之後，就成了天真無邪且可愛的少女角色，兩者之間的反差讓男性讀者為之心動，是個不能小覷的女孩。善逸會被她迷得神魂蕩漾也是可以理解的。

由於截至目前為止（第19集）仍然是鬼，所以鬼殺隊隊員幾乎都跟禰豆子保持距離。

不過相信在不久的將來，當禰豆子變回人類時，勢必會在鬼殺隊掀起一陣「禰豆子狂熱」風潮。

另外，禰豆子不吃人類也能長生不死，甚至還克服了陽光，就算是在鬼當中也是例外中的例外。不論是對鬼舞辻無慘而言，還是對鬼殺隊來說，禰豆子的存在都是為人類與鬼之間的抗爭畫上休止符的王牌。

禰豆子不只是長相可愛又厲害的女主角，若想充分理解《鬼滅之刃》這部作品的世界觀，她是掌握最大關鍵的角色。

人物介紹

年齡：14歲
外表特徵：長及腰部以下的長髮＋麻葉紋路的和服
星座：摩羯座
初次登場話數：第1話
出身地：東京府奧多摩郡雲取山（西多摩‧雲取山）
官方人氣投票：第3名
動畫配音：鬼頭明里

不吃人類的禰豆子
她堅韌的精神來源為何？

鱗瀧寄給主公大人的信上寫著「禰豆子憑藉著堅韌的精神，保持著身為人類的理性」（第6集第63頁）這樣的內容。

為什麼只有禰豆子能夠戰勝身為鬼「想要吃人類」這個慾望呢？可以推測這也許跟禰豆子的人類個性有很大的關係。

或許是求個心安，鱗瀧對禰豆子施加了暗示：「人類都是妳的家人。妳要保護人類，鬼是敵人。不能原諒傷害人類的鬼。」（第2集第85頁）這裡說的「家人」是一大重點，正因為禰豆子本來就比一般人更為家人著想，這個暗示的效果才會更加顯著。

就算是對凡事以自我為中心，而且個性是不會關懷他人的人給予相同暗示，想必不

會產生像禰豆子一樣的效果。

在備受衝擊的第1話中，家人被殘忍殺害之後，可以看得出她想要讓家人逃離擁有壓倒性力量的鬼，並在保護弟弟的同時重傷倒地。從這裏的描寫也可以知道禰豆子她深愛家人的親情，即使犧牲自己也在所不惜。

你不要再道歉了

哥哥你應該懂的

你要明白我的感受

關於禰豆子的血鬼術

「爆血之力」的來源與性質

禰豆子的血鬼術是操縱名為「爆血」之火的招式。火焰的威力不僅能攻擊鬼，還可以化解鬼毒，或是讓血纏繞在炭治郎的刀上，使刀變化為爆血刀，是極其優秀的能力！

根據至今曾經登場的眾鬼傾向來推測，血鬼術應該跟人類時代的興趣傾向和特技有關。那麼禰豆子的爆血來源又是什麼呢？

爆血能帶給鬼嚴重的傷害，甚至可以把深入人類體內的鬼毒燃燒殆盡。換句話說，爆血是一種「消滅鬼（的要素）」的力量。

哥哥炭治郎的火之呼吸（火神神樂），與他身為火神神樂使用者身分有某種關聯，禰豆子的「血鬼術」則很可能是跟鬼最害怕的「日（太陽）」性質相近，而不是跟

為什麼只有禰豆子能克服鬼的弱點‧太陽？

「火（焰）」相似。

如前段所述，假設禰豆子的「血鬼術‧爆血」隱藏著「日（太陽光）」的要素，禰豆子能克服太陽的原因就說得通了。

珠世調查過禰豆子的鮮血之後曾說：「（禰豆子）鮮血的成分在短期間之內出現好幾次變化。」（第15集第49頁）此外，珠世在信中還補上這樣的預測：「禰豆子小姐她不久之後應該就能克服太陽。」（第15集第51頁）

綜合珠世的調查結果和預測來看，可以推測禰豆子與生俱來所具備的「日（太陽）之力」，應該是在反覆不斷地戰鬥中增強的。

鮮血中的日之成分濃度上升後，「血鬼術‧爆

10

血
」
的
能
力
就
能
嶄
露
鋒
芒
，
最
後
達
成
了
克
服

太
陽
的
結
果
。

戰 鬥 情 報

◎血鬼術與特殊能力
爆血
化解鬼毒
使炭治郎的刀燃燒（爆血刀）
迅速成長
變成小孩
用睡眠回復和強化
對日光有耐力

大正四方山話

喜歡的男生類型是「飛車」！真正的含意是？

在漫畫的附錄漫畫「禰豆子的理想」（第 3 集第 186 頁）中，禰豆子說：「如果是像（將旗的棋子）飛車一樣的就不錯。」飛車是能夠朝縱向橫向移動，可攻可守，十分可靠的棋子。如果是這樣的話，禰豆子的理想應該就是「堅強又可靠，會保護自己的人」吧。這麼說來，善逸非常符合這個條件囉？①他保護裝有禰豆子的箱子，讓她不受伊之助攻擊（第 3 集第 184 頁）、②「禰豆子，我會保護妳的」的宣言（第 7 集第 160 頁）、③讓禰豆子進入箱子不受陽光傷害（第 8 集第 95 頁）等等，善逸保護過禰豆子好幾次。加上他身為劍士的本領也很高強，用「霹靂一閃」在戰場上奔馳的樣子，跟「飛車」的形象重疊。

隸屬 鬼殺隊・丙

我妻善逸

AGATSUMA ZENITSU

用搞笑緩和同伴和讀者的心情，生性膽小的開心果

原作中無人能出其右的搞笑負責人。有時會用話語，有時則用臉部表情讓旁人捧腹大笑，不論是在登場人物之中，或是對讀者們而言，都可以說是心靈綠洲般的存在。尤其自從進入讓人精神緊繃，劇情發展嚴峻的無限城篇之後，善逸他（就好的意思來說）的吵吵鬧鬧，應該讓很多人都覺得心靈獲得了救贖。

善逸在影像和番外篇（鬼滅學園）也有膽小鬼的設定。配音員下野紘更是在動畫中完美無缺地重現了可以說是善逸代名詞的獨特叫聲（刺耳的高音）。

善逸為數眾多的胡言亂語，也深受他的狂熱粉絲喜愛，官方甚至把他的好幾種發言設計成名為「善逸的負面小毛巾」的新穎商品販售。順帶一提，這項商品因為在官方販售網站大受歡迎，經常是缺貨狀態。

另外，身為主要角色之一的善逸，在某些方面和主角炭治郎完全相反。大膽勇敢的

人物介紹

年齡：16 歲
外表特徵：被雷擊中而變成黃色的頭髮＋黃色羽織
星座：處女座
初次登場話數：第 6 話
出身地：東京都牛込區（新宿・牛込）
官方人氣投票：第 2 名
動畫配音：下野紘

善逸異於常人的優秀聽力和「幸福之箱」的關聯性

炭治郎與膽小懦弱的善逸；除了水之呼吸外，還練就火神神樂這個新武器的炭治郎，與從頭到尾只用一種型的善逸；不自覺地到處留情的炭治郎與愛好女性的善逸，諸如此類擁有許多與炭治郎完全相反的要素，讓善逸的角色更別具一格。

善逸擁有能用「聲音」聽到人類情感的特殊能力。因此，可以推測他看到別人的惡意和卑劣的機會，也會比一般人多出很多。

他生為孤兒，不受期待地長大成人，最後還被喜歡的女性欺騙……考慮到他的身世背景，就算他陷入像獪岳一樣處於裝載幸福的箱子卻開了洞的狀態（第17集第61頁），也並不會

讓人感到意外。

只是善逸的特殊能力，應該同時也變成信賴他人的契機。正因為善逸了解什麼是不帶虛偽的真實心情，所以才能正面接受桑島（爺爺）的愛情和炭治郎的友情吧。

當然他與生俱來的個性也有關係，不過應該還是能用聲音聽出情感的這項特殊能力，幫助善逸補起了在「幸福之箱」上敞開的大洞。

「速度」和「直線行動」是二大特徵
速度特化型劍士

善逸的武器「壹之型・霹靂一閃」會像從空中瞄準地面落下的落雷一般，描繪出筆直的線條。

在動畫中更加顯著地呈現了這個招式的特徵，尤其是在第17集的那田蜘蛛山，他背對著月亮施展「霹靂一閃」的場面充滿了魄力！利用隨著速度施展的連續攻擊擾亂對手，最後彷彿從下方跳起，眨眼之間便砍下鬼的腦袋。另一方面，這個招式與在原作漫畫所看到的其他雷之型相比，感覺性質與原作迥然相異。獪岳使出的貳～陸之型，與軌道筆直且攻擊快速的「霹靂一閃」相反，是描寫成會讓人觸電般，引人矚目的閃電。

落雷般的直線動作與閃電般的複雜動

我很想哪天用這個招式跟你一起並肩作戰…

善逸是從什麼時候開始
練習柒之型・火雷神？

作——這之間的差異也許跟善逸無法學會六

在這之前只將「霹靂一閃」作為武器戰鬥的善逸，最終是用自己創造出來的「火雷神」砍落獪岳的腦袋。那麼善逸是什麼時候完成這個「火雷神」的呢？

善逸使用「火雷神」之後，告訴獪岳：「我很想……哪天用這個招式跟你一起並肩作戰……」（第17集第65頁）根據這句台詞來推測，這個招式是善逸為了「總有一天」要追上獪岳，花費許多時間而準備的新型。

再者，他在黑髮時期曾說過「我甚至還瞞著爺爺進行修業」，可知這時候的他可能已

經開始在練習「火雷神」了。然後推測他是在岩柱邸進行柱訓練的期間完成招式。他告訴炭治郎：「我只是……弄清楚……什麼是自己該做、跟什麼是非做不可的事情而已。」（第16集第51頁）這裡說的「什麼是自己該做的事情」指的是打倒獪岳，也是指他要完成「柒之型・火雷神」吧。

大正四方山話

在眾多鎹鴉之中
為什麼會由麻雀啾太郎跟隨善逸？

　　啾太郎是鎹鴉之中唯一的麻雀。為什麼在眾多鬼殺隊隊士當中，啾太郎會被任命為善逸的搭檔呢？

　　啾太郎會責備並且激勵任性哭鬧著「不想戰鬥」的善逸，即使善逸聽不懂鳥語，牠依然努力不懈地堅持面對他，很會照顧人。總是滿懷關愛地責備善逸，不論發生什麼事都絕不會對他見死不救，跟爺爺（桑島慈悟郎）如出一轍！啾太郎會成為善逸的搭檔，應該是對善逸的個性觀察入微，洞察力敏銳的主公大人所做的英明決定。

嘴平伊之助

HASHIBIRA INOSUKE

豬頭套是註冊商標

大家的老大

嘴平伊之助是一名被豬養育成人的美少年。他因為想跟厲害的對手交戰，經常獨自一人橫衝直撞，不過在與炭治郎和善逸等人一起行動後，開始產生了同伴意識。他會像老大哥一樣照顧禰豆子，也會跟其他同伴一起用精彩的合力攻擊打倒鬼，正逐漸縮短與他人之間的距離。

另外，他在無限城與童磨交戰時，回想起了親生母親琴葉，憤而與加奈央合力戰鬥到最後，成功殺死了仇敵。

之前他訴說自己到目前為止的生長經歷時，伊之助總是表現得非常爽朗，看不出感傷的模樣。但是實際上，在他自己都沒有察覺到的內心深處，或許一直懷抱著「被母親拋棄」，有點抑鬱的心情。

在伊之助了解到母親多麼愛自己之後，相信一定可以看到他在原先充滿野性的角色以外，好的意義來說也加上了「更像人類的一面」。

人物介紹

年齡：15歲
外表特徵：豬頭套＋未著隊服上衣
星座：牡羊座
初次登場話數：第21話
出身地：東京都奧多摩郡大岳山（奧多摩・大岳山）
官方人氣投票：第5名
動畫配音：松岡禎丞

「既然他都說相信我們了～」是伊之助的經驗談？

炎柱·煉獄殉職的時候，伊之助曾說：

「既然他都說相信我們了，除了回應他的心意之外，還有什麼好想的！」（第8集第102頁）

這應該不是他突然想到才脫口而出，而是伊之助以自身經驗來表達的想法。

伊之助不擅長不依先後順序地思考事情，所以他無法一下子就說出表達複雜心情的話語。從這件事可以想像得到，前面那句台詞可能是他過去被別人說過的話。

撫養伊之助長大的母豬已經死去。儘管伊之助在山上長大經常都看著動物們的生死，但母豬死去之時他應該也體驗過巨大的喪失感。此外，教導伊之助說話的「孝治的祖父」可能也已經過世了。

失去重要的存在，正感到悲痛的時刻，聽到的話語想必都會深深刻畫在心中。根據狀況來判斷，跟伊之助說這句話的人可能會是以下兩種模式：

①母豬死後，孝治的祖父或孝治對他說。

②孝治的祖父死後，孝治對他說。

無論如何，煉獄的殉職應該有使伊之助回想起過去發生的事情，他或許是想透過傳達當時成為自己動力的話語，拂平炭治郎和善逸的悲傷。

17

其實是個天才？自我流派＆短期內融會貫通「呼吸法」

伊之助之所以會加入鬼殺隊，契機是碰巧遇到鬼殺隊隊員。伊之助在跟隊員比力氣時獲勝並奪走了對方的刀，還問出關於最終選拔跟鬼的事。而且，這時候的伊之助徒手就抓住對方的胸口，並沒有使用武器（第4集第35頁）。根據這些情報來推測，可以知道當時的伊之助不僅不知道鬼的存在，甚至沒有握過刀。

雖然不清楚從跟鬼殺隊隊員比力氣，到參加最終選拔之間過了多久，但是伊之助用自我流派就學會了呼吸法，可以說是有練劍的才能。

炭治郎是靠著不斷嘗試和碰壁持續成長的思考型，善逸是腳踏實地反覆練習提高招式的精密程度，具備專業氣質。如此看來，仰賴自己的靈光一閃不斷創造出新招式的伊之助，在三人之中可說是最有天分的。

在動畫中只有揮舞太刀＋揮刀聲「簡潔有力」的劍技演出手法

從「獸之呼吸」這個充滿野性的命名來想像，在揮舞太刀時，背景就算描寫成豬或熊等動物，似乎也是不壞的設計。

不過獸之呼吸的表達方式卻比其他任何型都來得簡潔。在原作漫畫中只有描寫他揮舞太刀，動畫中也沒有使用像水之呼吸那樣充滿視覺效果的華麗演出手法。

為什麼會採用這樣的靜態描寫呢？原因可能是伊之助的攻擊是特別強調「砍殺的凌厲程度」。

豬突猛進！ 突猛猛進！ 進！

為了要明顯區分他砍殺的凌厲程度就像將對方千刀萬剮般（第3集第115頁）的特性，故意只用揮下刀時的殘影和「鏘」的撞擊聲來表現。

戰鬥情報

◎能力
　獸之呼吸
◎戰鬥的型名
　壹之牙　刺穿　　　　貳之牙　劈開
　參之牙　澈底撕裂　　肆之牙　仔細劈開
　伍之牙　瘋狂撕裂　　陸之牙　亂咬椿
　柒之型　空間識覺　　捌之型　爆裂猛進
　玖之牙　伸‧蜿蜒砍劈
　拾之牙　圓轉旋牙
　　　　　隨機應變的投擲炸裂
◎特殊能力
　觸覺（皮膚感覺）、柔軟度
◎使用武器特徵
　故意把刀刃破壞得殘破不堪的兩把
　藍鼠色日輪刀

大正四方山話

其實是故意的？
伊之助叫錯名字的理由

　　伊之助經常會叫錯炭治郎和善逸的名字，過去只有一次把「炭治郎」的名字叫對。在富岡指責他說：「剛才的（＝扮演累的父親的鬼）根本不是十二鬼月。」伊之助大喊著：「我知道啊！可是炭治郎說他是十二鬼月！」（第5集第69頁）

　　雖然不能否定這可能是他奇蹟的第一次叫對名字，但大概是因為炭治郎本人當時不在面前，所以他才能很自然而然地脫口說出正確的名字。

栗花落加奈央

TSUYURI KANAO

不能再說是沒有自我意志！

成長為情感豐富的劍士

加奈央是與炭治郎同期的劍士，以蟲柱‧胡蝶忍的繼子身分住在蝴蝶屋。

原本缺乏情感變化，一個人什麼也做不了決定，但是在與炭治郎相遇後，心境慢慢地產生變化。

她以前曾說：「全都無所謂，我自己無法做決定。」（第7集第19頁）但是她的行為開始表現出自主性，像是比起指令優先選擇

拯救葵（第8集第176頁），或是雖然害羞卻仍表達出自己的想法：「呃……我……我想跟師父多做一些訓練。」（第15集第144頁）

接著，加奈央逐漸解除限制的情感，終於在無限城的童磨戰一口氣解放出來。如同親姊姊般仰慕的加奈惠和忍被童磨殺害的憤怒與悲傷，以及怨恨……在各式各樣情感的刺激下，她與伊之助聯手成功討伐童磨。

在第19集中已經看不到加奈央原先意志薄弱的樣子了。她對殺害姊姊們的凶手表現憤怒之情，因喪失感而流淚，已成長為一位

人物介紹

年齡：16歲
外表特徵：頭髮綁在右側＋蝴蝶髮飾
星座：牡羊座
初次登場話數：第6話
出身地：東京府本所區（墨田區・向島）
官方人氣投票：第8名
動畫配音：上田麗奈

情感豐富的劍士。

情感由胡蝶加奈惠和忍兩姊妹取回；意志透過與炭治郎的相遇回復

加奈央喪失情感是為了保護自己。她為了逃避被雙親虐待的痛苦和悲傷，才會封閉心靈。而為加奈央取回「心」的，就是她與胡蝶加奈惠和忍兩姊妹共度的生活。當加奈央回憶起加奈惠過世時她深受打擊的模樣（第19集第163話），那時雖然沒有流出眼淚，但是渾身冒汗，內心搖擺不定。

這個反應，或許表示加奈央的心已經取回「感覺」了。由此可以推測，加奈惠彷彿輕柔包覆的溫柔，以及忍雖然嚴厲但充滿了愛的斥責，一點一滴地解放了加奈央的心靈。

不過，這時候的加奈央還無法順從自己的意志做出行動，而改變加奈央以丟硬幣來決定事物這個習慣的人，就是原作主角・炭治郎。「如果丟出的是（硬幣的）表，加奈央妳就要照自己內心所想的而活。」（第7集第22頁）加奈央因炭治郎的這段話而深受鼓舞，逐漸做出依照自己意志的言行舉止。

都無所謂 我自己無法做決定

花

之呼吸

敏銳的觀察力是一大武器！有失明風險的大絕招・彼岸朱眼

加奈央跟胡蝶加奈惠一樣都是花之呼吸的使用者。

花之呼吸的特徵也反映在她的日輪刀上，刀柄和刀鞘都有梅花圖案。順帶一提，梅花有「優雅」、「忠實」、「忍耐」、「高潔」等花語，彷彿就像忠實呈現了加奈央一路走來的軌跡。以前的加奈央會露出優雅的笑容，忠實地遵從命令；現在的加奈央則是忍耐著悲痛，用崇高的精神奮戰不懈……梅花可以說是非常符合加奈央這個角色。

另外，跟其他同期一樣，加奈央的某個五感也特別優秀。那就是「視力」。或許用「觀察力」來表現更為恰當。

年幼的加奈央為了躲避雙親的暴力，總是把他們的動作看得很清楚（第19集第163話）。幼年時期的痛苦經驗，成為加奈央異於常人的觀察力基礎……真是令人不捨。

她在童磨戰施展的「彼岸朱眼」，這是只有眼力優秀的加奈央才能使用的大絕招。這個招式會對神經和血管造成沉重負擔，隱藏著失明風險，可以說是非常匹配「終之型」之名。

不辱繼子之名，在最終選拔的同期中擁有最優秀的戰鬥能力！

最終選拔的時候，加奈央的戰鬥能力在同期五人當中，可說是出類拔萃。考試結束後的第七天早上，炭治郎、善逸、玄彌皆是滿身瘡痍，衣著殘破不堪，身體遍布傷痕的狀態（伊之助已率先下山，不清楚詳情）。

我絕對會砍斷的使命

戰鬥情報

◎戰鬥的型名
　貳之型　御影梅
　肆之型　紅花衣
　伍之型　無果芍藥
　陸之型　渦桃
　終之型　彼岸朱眼
◎特殊能力
　視覺
◎使用武器特徵
　刀身是淡桃紅色＋刀鍔和刀鞘上
　為梅花圖案的日輪刀

這種情況下的加奈央是什麼狀態呢……跟試驗開始前的樣子沒有兩樣。不但毫髮無傷，而且衣服上連一點泥巴都沒有，從這件事可以窺見她是游刃有餘地通過試驗。

大正四方山話

「彼岸朱眼」是超越人類反應時間的招式

　　最終奧義「彼岸朱眼」最後奪走了加奈央的視力。在過去的其他動畫作品中也有具備能干涉時間能力的角色，以《JOJO的奇幻冒險》的白金之星，《魔法少女小圓》的曉美焰等角色為代表，曾有眾多角色登場。不過，在原作的現階段並不存在超越肉體物理能力的時間能力。

　　彼岸朱眼在腦科學中，被認為是將「反應速度」（因視網膜的刺激而產生的知覺認知、反應選擇、反應運動的實行）縮短至極限的招式。一般來說刺激強度愈強單純反應時間會愈短，可以想見這是一把會帶給眼球和視網膜沉重負擔的雙面刃。

不死川玄彌

SHINAZUGAWA GENYA

追著兄長背影努力不懈

與 JUMP 讀者相仿的青春期少年

在炭治郎周圍充滿各種個性的同期當中，不死川玄彌對《週刊少年JUMP》的讀者來說，應該是跟自己相仿的角色吧。例如在最終選拔時像叛逆期的男生一樣言行尖銳，卻又不敢跟女生四目相視等等。

此外，他雖然有無法使用呼吸的缺陷，卻藉由只要吃鬼就能暫時強化戰鬥能力的特殊能力，好幾次化險為夷。

為什麼就算要吃掉敵方的鬼，也要投身於戰鬥中呢？那是因為他想要見到身為風柱的哥哥・實彌。因為一心「想要向哥哥道歉」這個念頭，他專心致力於執行任務，可以說是個性一心一意的人。

以前玄彌執著於提升戰果，要跟哥哥一樣成為柱，封閉自己的內心不與人交流，直到在刀匠的村子與炭治郎並肩作戰之後，才開始解開心房。在無限城他更協助與黑死牟交戰的時透，意識和戰鬥風格都出現變化。

人物介紹

年齡：16歲
外表特徵：莫西干髮型＋紫色外掛
星座：魔羯座
初次登場話數：第6話
出身地：東京府京橋區（中央區・京橋）
官方人氣投票：第54名
動畫配音：岡本信彥

炭治郎和彌豆子兄妹的存在，讓玄彌決定要跟哥哥和解

不死川兄弟在失去家人之後就分隔兩地生活，之後玄彌追隨著哥哥加入鬼殺隊，然而實彌卻對他冷言相待：「像你這種笨蛋，才不是我的弟弟。你還是退出鬼殺隊吧！」（第13集第184頁）

被好不容易見到的哥哥否定說「你不是我的弟弟」……對玄彌而言應該是很大的打擊。即便如此，玄彌在風柱邸還是再次與哥哥面對面說話。也許他在跟哥哥說話之前曾陷入「會不會又被拒絕」的恐懼和迷惘之中，但是即使在那種狀況下，玄彌還是鼓起了勇氣跟哥哥說話，這都要歸功於竈門兄妹的存在。

剛好是在柱訓練之前，玄彌在刀匠的村

子當場見證了禰豆子克服太陽。看著喜極而泣的炭治郎，以及一邊說：「太好了。」（第15集第52頁）一邊安慰炭治郎的禰豆子，玄彌給予兩人祝福：「太好了……炭治郎……禰豆子。」（第15集第54頁）這時候他露出非常平靜柔和的表情，或許是把以前的自己和哥哥，與互相為對方深深著想的竈門兄妹身影重疊了吧。

然後一定就是這時候炭治郎和禰豆子的身影，成為一個契機，讓他更下定決心「想要向哥哥道歉」。哥哥和自己都不知何時會喪命，正因為如此想要先把想法傳達給對方知道……因為這個念頭，玄彌才會再次找哥哥說話。

25

從玄彌的變化來解析
第一次吃鬼的時期

玄彌吃鬼的理由，是因為他不具備身為劍士的才能，精神上飽受折磨讓他不由得吃了鬼（公式漫迷手冊第75頁）。

稍微回憶一下，他曾在最終選拔時嚷著「馬上給我日輪刀」並且粗暴地對待彼方。那個暴力的舉動想必是出於焦慮吧。因為玄彌應該也跟其他參加者一樣，是在培育者的身邊進行鍛鍊後才去參加最終選拔，他在修業期間很有可能就察覺到自己無法使用呼吸了。

即便如此他仍執著於日輪刀，應該是因為仍懷抱著期待「刀可能會變色也說不定（＝自己或許擁有某種呼吸的素質）」。

再者，之後炭治郎在蝴蝶屋與玄彌擦身而過時，感覺到一種不協調感：「不過他的

味道不太對勁。怎麼回事……」恐怕是因為玄彌的味道變得與最終選拔時不一樣。（第7集第12頁）

玄彌成長期的身體與
藉由吃鬼回復肉體的關係

根據以上兩個觀點，可以推斷玄彌可能是在開始執行鬼殺隊任務之後第一次吃鬼。日輪刀沒有改變顏色，自己也無法使用呼吸，深信自己沒有成為劍士的才能，才成為他吃鬼的契機。

如同前段所述，玄彌開始吃鬼的時期與他的成長期重疊，也是一項值得探討的事情。

玄彌因為吃鬼而能回復肉體，戰鬥能力會暫時提升。吃鬼的效果是暫時性的，雖然他在蝴蝶屋做定期健康檢查時，並沒有發現

26

◎特殊能力
　吃鬼
　因為優異的咀嚼能力和特殊的消
　化器官，能在短時間內變成鬼
◎使用武器特徵
　手槍與刀的「二刀流」

特別的異常，但是他偶爾會沒有食慾，甚至拔掉的牙齒會立刻長出來，這些症狀很明顯都是受到吃鬼的影響。

會出現吃鬼的影響，多少表示身體正在變成鬼。一想到這件事，感覺應該很自然而然就能推測出玄彌今後的發展……

大正四方山話

從動畫版玄彌的隊服
看到「單純的模仿」

　　在原作漫畫中，基本上鬼殺隊隊員穿著的隊服一律都是黑色。不過仍有例外，第6集封面的忍等角色在彩色頁面也曾有加入其他顏色的模式。玄彌則是袖子顏色在第13集的封面變成了綠色。另外在動畫版中不只袖子，而是全身都使用了深綠色。

　　其實這裡玄彌的隊服顏色跟哥哥實彌一樣。這是隱的相關人士的主意呢？還是主公大人曾交代過什麼嗎……無論如何，除了炭治郎和甘露寺以外，在鬼殺隊應該也有人暗地裡幫忙祈禱不死川兄弟能順利和解吧。

富岡義勇

TOMIOKA GIYUU

天然呆＋容易被誤會！
引導炭治郎的冷酷師兄

隨著故事的推進，對角色的印象也會跟著改變並不是什麼稀奇的事，富岡義勇正屬於這類型的人物。

主角炭治郎的家人被鬼殺害之際，他用激烈的話語斥責並激勵他：「不要讓別人掌握生殺大權！」（第1集第38頁）甚至引導他加入鬼殺隊，是個內心隱藏著熱情的冷酷角色。後來他在那田蜘蛛山以柱的身分再次登場，更添加了眨眼之間就能殺死鬼的優秀劍士這個印象。

在那之後，隨著他與其他柱們和炭治郎的交流場面增加，就好的層面來說也開始能稍微看到他像人類的一面。因為說話過於簡潔而易遭人誤會的個性、覺得自己不如其他柱優秀，以及不輸給炭治郎的天然呆等等，初次登場的時候給人一種難以親近的感覺，現在則是個充滿各種讓人想與之親近要素的角色。

28

跨越兩次的失去才好不容易得到
堅若磐石的平靜之心

在鬼殺隊中，有很多人是因為家人被鬼殺害而立志加入隊伍。義勇開始獵鬼的原由，是因為失去姐姐‧蔦子，以及在鱗瀧身邊一起進行修業的同伴‧錆兔在最終選拔時死去。義勇有過兩次重要的人被鬼奪走的經歷。

後來義勇在對炭治郎說錆兔的事情時，想起了被錆兔甩過巴掌的事：「為什麼我會忘記當初跟錆兔的那段對話？」（第15集第137頁）他露出恍然大悟的神情。義勇想起了曾嘆著自己不如死掉，而被錆兔甩巴掌，並被罵說：「姊姊犧牲自己才讓你延續下來的性命，以及託付給你的未來……你要將它們延續下去！義勇！」（第15集第136頁）

從他之後接著說的這段話：「是我不願

意回想起來。因為那會讓我淚流不止，一旦想起來就會難過到什麼事都做不成。」（第15集第138頁）也能讓人感同身受他在失去錆兔後受到多麼大的打擊。

義勇趴在棉被上悲痛萬分的樣子，以及他在猗窩座戰的獨白：「我……盡可能不想拔刀，也不喜歡像是在玩樂，不論跟誰都可以過招。」（第17集第150頁）可以知道他本來情感就比一般人要敏感，不喜歡紛爭。「柱不會斷，義勇不會動搖」（富岡義勇外傳後篇第30頁），這個應該是他在跨越兩次失去後，後天所得到的人格吧。

真流暢！毫無多餘動作，幾經淬鍊的美麗劍術

上弦之參・猗窩座誇獎義勇使用太刀的技巧「真流暢」，劍術鍛鍊得十分精確。用行雲流水般自然的動作將鬼一刀斃命——這就是水柱・富岡義勇的戰鬥風格。

伊之助曾在那田蜘蛛山親眼目睹義勇的戰鬥過程，且難掩驚愕之情：「等級差太多了，揮刀的威力簡直有如天與地的差別。」（第5集第62頁）這時候的義勇施展的「肆之型・打潮」，跟炭治郎在最終選拔時所使用的「打潮」相比，兩者之間的差距一目了然。從炭治郎的刀只有釋放出一道潮水；反之義勇則是被描寫為釋放出好幾道潮水，可見威力之強。

順帶一提截至第19集為止，登場次數最多的招式就是「肆之型・打潮」。雖然「拾壹之型・風平浪靜」可說是義勇的代名詞，但因為「風平浪靜」是讓對手的攻擊失去效果，比較接近防守的招式，或許在攻擊中，打潮是他最擅長的。

活用修業時代鱗瀧的教誨？風平浪靜誕生的由來

「拾壹之型・風平浪靜」是能讓敵方的攻擊失去效果的招式。義勇想出來的這個招式，是在什麼情況下誕生的呢？

培育義勇的鱗瀧左近次與這個招式的誕生有很大的關係。在外傳作品富岡義勇外傳後篇，鱗瀧在義勇的回想場面中教導他：「是水面，義勇。在心中想起水面。」「保持平常心，像水面一樣平穩如鏡。」（富岡義勇外傳

戰 鬥 情 報

◎能力
　水之呼吸
◎戰鬥的型名
　壹之型　水面斬
　貳之型　水車
　參之型　流流舞
　肆之型　打潮
　伍之型　旱天的甘霖
　陸之型　扭動漩渦
　柒之型　雫波紋突刺
　捌之型　瀧壺
　玖之型　水流飛沫・
　　　　　亂
　拾之型　生生流轉
　拾壹之型　風平浪靜

◎使用武器特徵
　藍色刀刃＋龜甲型
　刀鍔的日輪刀

（後篇第23頁）

完全沒有一絲波紋的平靜水面⋯⋯義勇一邊意識到要隨時保持這個精神，一邊集中精神訓練。最後終於把「沒有動搖的水面」這個印象昇華為招式，因此而誕生的就是「拾壹之型・風平浪靜」吧。

大正四方山話

從星座契合度來看，
遴選能理解義勇我行我素性格的人

　　在本書也有刊載角色的星座情報。機會難得，接著就來好好活用這個資料，找尋能理解義勇的候選人吧。跟他的星座水瓶座契合度佳的是天秤座和牡羊座等星座。尤其是跟能互相尊重我行我素個性的水瓶座最意氣相投。但很遺憾的是，在知道生日的角色中並沒有這些星座。雖然他跟雙子座、射手座的契合度也不錯，但是雙子座的甘露寺有伊黑這名厲害的護衛跟著，射手座的實彌視義勇為眼中釘，要找到能理解義勇的人真是難上加難啊。

鬼殺隊・前蟲柱

胡蝶忍

KOCHŌ SHINOBU

不斷地展露姊姊喜歡的笑容，精通藥學的女劍士

胡蝶忍身為鬼殺隊精銳劍士「柱」的一員善盡職責，更在自己的宅邸負責治療受傷的劍士。不僅在前線戰鬥，也以藥學專家身分在幕後支援隊伍，可以說是鬼殺隊不可或缺的存在。

另外，追求過眾多女性的善逸曾讚美她：「應該光靠臉蛋就能維生了。」（第6集第116頁）忍的容貌相當美麗，不但長得漂亮而且

總是面帶笑容，無庸置疑的醫術和女神般的笑容，讓隊員們每天都獲得治癒。

不過少女時期的忍似乎有點愛生氣，而且個性好強。讓她開始總是面帶微笑的契機，是姊姊加奈惠的死。「姊姊最喜歡看阿忍妳笑的樣子了。」（第7集第200頁）這句話，對忍來說像珍寶一樣重要。

此外，忍或許是透過模仿總是露出開朗笑容的姊姊，來隱藏失去姊姊的悲傷。「笑容」是忍的註冊商標，同時也可以說是維繫胡蝶姊妹倆的羈絆。

「不過如果那是姊姊的想法，我必須繼承。」（第6集第146頁）如同這句台詞的內容，忍想要繼承姊姊加奈惠的意志。在被交付那田蜘蛛山的任務時，「人跟鬼應該和平相處的」（第4集第65頁），忍說的這句話，看起來似乎有流露出她想要繼承姊姊那份憐憫鬼的善心。

不過，那樣的想法是來自使命感罷了。她真正的心情是一直盤旋著對鬼的厭惡感和憎恨。忍把那樣的憤怒隱藏在內心深處，面帶笑容地面對鬼，夾在相反的想法之間想必一直都很痛苦。從她對炭次郎脫口而出說：「但是我有點……覺得疲倦了。」（第6集第146頁）可以看出忍相當苦惱。

對她來說，想要跟變成鬼的禰豆子在一起的炭治郎，一定是很大的救贖。後來她告訴童磨「某個同伴一定會完成任務」（第19集第163話）的這句話，正是因為在蝴蝶屋與炭治郎深談過才說得出口吧。

「另一個姊妹」加奈央就不用贅述了，繼承她長年背負著姊姊「與鬼和平相處」的願望的炭治郎，應該也成為了忍的支柱。

如蝴蝶般美麗飛舞！
忍自創的毒藥絕技

蟲柱・胡蝶忍並不是像其他劍士一樣砍斷鬼的脖子，而是用注射毒藥來戰鬥，是位別具特色的劍士。其他呼吸的招式是用「～之型」來命名，她所使用的蟲之呼吸則是用「～之舞」。「舞」這個字的表現，非常符合她如蝴蝶般在戰場上飛舞的戰鬥風格！

在動畫的演出中也很明顯地有這種傾向，她在那田蜘蛛山對累的姊姊施展的「蝶之舞・戲弄」，是使用無數蝴蝶飛舞的影像呈現太刀的路徑。此外，蝴蝶的顏色是淡紫色，應該是表示藤毒。鬼受到攻擊時無法馬上掌握狀況，會露出彷彿被忍的劍術所迷惑般的表情也讓人印象深刻。光是這樣應該就可以證明忍的突刺之鋒利，可以在眨眼間注入毒物。

下壓的力道非常強勁，威力足以貫穿岩石，速度應該比水之呼吸的雫波紋突刺還要快（第16集第150頁），根據上述的記載，可以知道忍使出的突刺威力在鬼殺隊之中出類拔萃。

憤怒、憎恨……身為妹妹的想法
在童磨戰中滿溢而出

忍隱藏在笑容底下的對鬼的憎恨，在姊姊的仇人上弦之貳・童磨的面前終於爆發出來。平時總是措辭有禮的忍說：「是你殺了我姊姊對吧？你還記得這件短外掛嗎？」（第16集第162頁）從憤恨的神情和語氣中，可以充分感受到她內心的激動。

另外，「要是身高能夠再高一點，是否能夠砍斷鬼的脖子將他打敗呢？」（第16集第180頁）就像這段獨白也提到的，這時的她不是

以鬼殺隊蟲柱的身分，而是以加奈惠的妹妹
忍的身分在戰鬥。

童磨戰並不單純只是祭弔姊姊的戰役。

忍在失去姊姊後一直封印「原本」的自己，
換句話說，這或許是她唯一一場解放本來自
我的戰鬥。

戰鬥情報

◎能力
　蟲之呼吸
◎戰鬥的型名
　蝶之舞　　戲弄
　蜂牙之舞　真靡
　蜻蜓之舞　複眼六角
　蜈蚣之舞　百足蛇腹
◎特殊能力
　藤花之毒的耐性
◎使用武器特徵
　把刀收進刀鞘時能調合毒藥的細
　身日輪刀

大正四方山話

從「加入鎮痛劑的水」
可窺見攝取藤花的副作用

　　柱聯合會議的時候，忍遞給炭治郎加入鎮痛劑的水（第6集第40頁）。為什麼忍會隨身攜帶加有鎮痛劑的水呢？那是因為這時的她已經開始攝取藤花之毒了。藤花「含有以凝集素為主的醣苷毒性，攝取過多可能會引發噁心、嘔吐、暈眩、腹瀉、胃痛等症狀（維基百科）」。忍為了殺鬼而持續攝取超過一年比一般毒性還要高的藤花，就算有什麼病痛在身也不奇怪。如果她是為了遲早會來到的十二鬼月之戰，而一直不斷忍受著痛苦的話，那實在太令人心疼了……

煉獄杏壽郎

RENGOKU KYOUJUROU

死後也持續在大家心中點亮燈火，鬼滅的「大哥」！

和炭治郎等後輩劍士直到最後的身影重疊。

煉獄最後的遺言：「以後你們將要成為支撐鬼殺隊的柱……」（第8集第95頁）帶給炭治郎、善逸和伊之助這些當時還是初出茅廬的劍士很大的影響。收到煉獄訃聞的柱們，也都各自為他的死感到心痛不已。時透在刀匠的村子，看到煉獄遺物的刀鐔時，難過得眼眶泛淚，從這些事都可以看得出他備受敬愛。

他是如此的可靠，因此不只有作品中的角色們仰慕他。他明朗豪爽的個性，身為劍

他的登場場面並不多。但是，炎柱・煉獄杏壽郎就算離開這個世界，也仍然繼續活在眾人的心中。

主角炭治郎在無限城再次遭遇猗窩座，他說：「強者應該幫助並保護弱者，而弱者要試著變強，再去幫助並保護比自己更弱小的人，這才是自然界的道理！」（第17集第127頁）這段話與煉獄在無限列車上，保護乘客

人物介紹

年齡：20歲
外表特徵：炯炯有神的眼睛＋火焰圖案的外掛
星座：牡羊座
初次登場話數：第44話
出身地：東京府荏原郡駒澤村（世田谷區・櫻新町）
官方人氣投票：第7名
動畫配音：日野聰

為什麼在無限列車上只有煉獄沒有做幸福的夢？

在無限列車篇登場的下弦之壹・魘夢的能力，是「讓人們做幸福的夢並把他們關在夢中」。但是只有煉獄夢到，他雖然向父親報告自己成炎柱，父親卻沒有為他感到欣喜的夢。只有他在夢裡看到悲傷過去的記憶。

那麼，為什麼只有煉獄例外呢？可以推測原因跟煉獄的個性和想法有很大的關係。

母親早逝，尊敬的父親突然失去活力等等，他在此之前體驗過好幾次寂寞。即便如此他每次都還是正面迎接現實，繼續向前邁進。

士剛正不阿的態度，在粉絲之間也被暱稱為「大哥」並廣受喜愛。

他告訴弟弟千壽郎：「努力地活下去！就算這一路會很寂寞！」（第7集第61頁）這段話應該是出自於他自身的經驗吧。

世間的一切不會依照自己所想的來進行，煉獄杏壽郎了解這件事，在充滿熱情的反面，也是個悲傷的現實主義者。從他的名言之一，「衰老跟死亡」，正是人類這種生命短暫之生物的美好之處。」（第7集第36頁）也能看出他的生死觀。

每個人或多或少都會有「如果那時候這樣做就好了」的後悔，以及「如果事情這樣發展就好了」的願望。不過對平常就堅定不移地專注在現實，不會回首過去的煉獄來說，做幸福的夢這種不可思議的效果應該很難奏效。

一邊在前線獵鬼 一邊指導後輩的萬能型劍士

煉獄所使用的炎之呼吸，可近可遠，甚至能縱向、橫向行動等等，擁有各種招式平衡感絕佳的印象。煉獄用火焰漩渦做出大範圍攻擊的「肆之型・盛炎的蜿蜒」刺探猗窩座的戰鬥方式後，看準時機縮短間距之後施展「伍之型・炎虎」。炎虎正如其名，被描寫為老虎舉起前腳攻擊對手的樣子，可說是能夠對抗對手的高空攻擊招式。

另外，他在戰鬥中除了是本領高強的劍士，同時也是名優秀的指揮官。他能立即掌握狀況並分配人員，而且給予明確的指示，對炭治郎進行呼吸指導等等，是個在戰鬥中也能培育後輩的萬能隊長。

奧義・煉獄的學習過程 從招式名稱和際遇讀解，

在與猗窩座進行死鬥的最後，煉獄最終施展的是「玖之型・煉獄」。以肩膀扛著刀的姿勢，使用伴隨螺旋狀火焰的貫穿招式，他跟猗窩座座兩敗俱傷，終於逮到猗窩座。

根據煉獄稱之為「奧義」，還有「煉獄」這個招式名稱，這個玖之型或許是只有煉獄家的人才能使用的招式。應該也有其他炎之呼吸的使用者，但是很有可能只有玖之型，是代代繼承炎柱的煉獄家人才能使用的祕傳之術。

另外，畢竟是稱為「奧義」，玖之型使用起來應該會比其他型的難度要高。煉獄以前曾受到前炎柱的父親・槙壽郎親自訓練，但是父親突然不再當柱之後，他一直獨自鍛鍊

過來。如此一來，煉獄可能是自己學會玖之型的。煉獄邊閱讀指導書邊勤加鍛鍊，應該就是為了要學會煉獄家代代相傳的奧義。

戰鬥情報

◎能力
　炎之呼吸
◎戰鬥的型名
　壹之型　不知火
　貳之型　上昇炎天
　肆之型　盛炎的蜿蜒
　伍之型　炎虎
　奧義　玖之型　　煉獄
◎使用武器特徵
　紅色刀身＋火炎形狀刀鍔的日輪刀

大正四方山話

擅長照顧人的大哥煉獄沒有繼子的「其他」原因

　　根據公式漫迷手冊，煉獄之所以沒有繼子，是因為他的訓練太嚴苛，大家都跑掉了（第86頁），不過應該還有其他原因吧。他給弟弟千壽郎的遺言內容是：「請他依照自己心中認為正確的道路走下去。」（第8集第91頁）由此可以知道煉獄不只是對千壽郎，而是對任何人都「希望他隨心所欲地活下去」。過去曾是他繼子的甘露寺能創造出戀之呼吸，一定也是因為煉獄尊重甘露寺的個性。煉獄或許不是為了培育炎柱繼承者為目的，而是懷抱著「希望對方能找到適合自己的劍道」才會收繼子。

宇髓天元

UZUI TENGEN

為了活得像自己而放棄當忍者，喜歡華麗的美男子

宇髓天元本來是名忍者，有過特殊的經歷。以忍者身分躲藏在暗處，壓抑情感殺人，沒有人性地活著⋯⋯天元對這樣的生存方式充滿疑問，於是放棄當忍者，成為了鬼殺隊的劍士。或許是因為歷經壓抑而出現的反作用，他非常喜歡華麗的事物。不但化妝，而且戴著鑲有寶石的護額，全身上下「光鮮亮麗」。

再者，宇髓作為原作中數一數二受歡迎

的男人而遠近馳名。他長相端正，身體經過鍛鍊而十分結實，再加上能言善道（公式漫迷手冊第86頁），不受歡迎才奇怪。遊郭的老闆娘們會接連連被宇髓吸引，也是理所當然的。

再者他只要揮刀就會發出轟然巨響，還會使用炸藥，戰鬥方式也非常豪邁。他的三個老婆已經率先潛入遊郭，並在信中多次強調要他來的時候盡可能低調，可以想見宇髓天元不論平時還是戰鬥中，都是個華麗得引人矚目的男人。

人物介紹

年齡：23歲
外表特徵：鑲有寶石的護額＋左眼化妝
星座：天蠍座
初次登場話數：第44話
出身地：出生地不明
官方人氣投票：第37名
動畫配音：小西克幸

並不是天才，
所以會有明確的「生命優先順序」

　　宇髓擁有三名貌美的妻子，從第三者的角度來看，應該會覺得他是個得天獨厚之人。事實上善逸就因為羨慕不已，而對宇髓露出敵意。

　　不過那些都只是他的表面。上弦之陸・妓夫太郎評斷他應該打從出生就是個特別的人物，然而宇髓則透露自己並沒有才能。「我看起來像是有才能的樣子嗎？我這個程度能夠讓你看起來像是有才能，你的人生真是幸福啊！」（第10集第152頁）「我是被挑選上的？別開玩笑了！你以為至今有多少人死在我的手上。」（第10集第153頁）宇髓用上述這些話對自己的實力下了嚴厲的評價。

　　不過正因如此，宇髓才能升到柱的位置

　　吧。他接觸過鬼殺隊裡實力頂尖的悲鳴嶼，以及才拿刀兩個月就已經成為柱的時透等柱成員，還有眾多忍者，比起一般人多好幾倍的機會見識到天才。他一定冷靜地分析過自己的才能和實力，拼命地持續鍛鍊，才能夠成為位居鬼殺隊頂端的柱。

　　以及，宇髓曾自言自語說：「沒錯！我無法像煉獄那樣⋯⋯」（第10集第153頁）作為忍者時總是跟死亡比鄰而居地生存下來，應該非常了解要保護所有生命是多麼困難的事。正因為如此他才會很明確地排列優先順序：第一是老婆們，第二是正直的人們，最後才是自己。

才必覺得丟臉

能活著的人就是贏家

轟然作響的華麗攻擊，以及縝密的計畫所引導而出的譜面

柱給人的印象，多半是像富岡與時透這一類的劍士，一聲不響地就砍斷鬼的脖子。

不過宇髓的情況卻完全相反，他會發出巨大聲響和利用爆炸產生風，華麗的戰鬥場面，一如他喜歡華麗的個性引人矚目。尤其是宇髓第一個解禁的音之呼吸「壹之型·轟」，是用兩把大刀敲擊地面的豪邁招式，「因為還沒有人中了爆擊還能活著，所以至今它的機制依然不明」（第9集第136頁），根據這段描述也能看得出它的威力有多強。此外，因為其他刀型也是運用爆炸般的影響力，由此可以推測，宇髓是個活用無與倫比的臂力來戰鬥的力量型劍士。

另一方面，戰略也是他的獨門絕技。「戰鬥計算式·譜面」是唯一對聲音很敏感的他才能使用的招式，宇髓會研判敵人攻擊動作的律動並轉換成聲音，藉機偷襲對手出現在聲音空檔的習性跟死角，針對對手的空檔偷襲。在這層意義上，跟炭治郎的空檔之線或許有異曲同工之妙。

唯有透過經歷鍛鍊的臂力刀身才可能伸長

運用藉由太刀所產生的爆炸攻擊，具有傷害鬼身體的特殊火藥等忍術道具，宇髓讓上弦之陸·妓夫太郎無路可躲。其中最令人印象深刻的場面，就是他抓著太刀刀尖，施展豪邁的一刀流。

看到宇髓抓著用鎖鏈連接的兩把大刀其中一把的刀尖，施展讓人誤以為刀身伸長的

劍技，就連妓夫太郎都驚訝地說：「握力也太強了吧！」（第10集第165頁）

不但使用比其他劍士要大幾倍的兩把刀，而且還能透過揮舞增加離心力，從這件事可以推測，這時施加在宇髓手臂上的負擔應該相當沉重。而且，畢竟他的手指是抓在刀子尖端的邊緣……根本不知道重量有多重。這確實是只有把手臂鍛鍊得非常強健的宇髓才能使用的大絕招。

大正四方山話

是伊賀還是甲賀？
找出宇髓的忍者由來（出身地）

　　聽到忍者最先想到的，應該就是伊賀和甲賀這兩個流派吧。根據甲賀沒有女忍者這個說法來思考，主要以牧緒、須磨、雛鶴等女忍者為主的宇髓一族應該就不是甲賀派。此外，加上其他角色都是東京出身，御庭番、隱密、鐵炮百人組等流派都是以江戶為據點，宇髓隸屬其中一派的可能性也很高。話說回來，就算不當忍者似乎也不會遭到處罰，所以也有可能宇髓是從故鄉逃來遙遠的東京……

甘露寺蜜璃

KANRORI MITSURI

把心動當作原動力戰鬥，實力堅強又溫柔，大家的姊姊

柱是鬼殺隊中實力最強的九名劍士。除了傑出的能力以外，不少人也會有某種令人難以親近的氛圍。

不過甘露寺蜜璃不會給人這種感覺。她不只對炭治郎很親切，而且對身為鬼的禰豆子也把她當成像妹妹般地疼愛，對第一次見面的玄彌會率先搭話：「初次見面，你好！」「你今年幾歲啊？」（第12集）「你好高喔……」

第88頁）個性非常主動。她似乎也跟刀匠們打成一片，想必若是光臨常去的飯館，一定也會跟店員氣氛和諧地閒話家常。

身為戀柱的甘露寺，「心動」這個心臟的急速跳動，確實是她原創的「戀之呼吸」由來。不過，她的原動力應該不只是愛戀之心。對同伴的好意和對主公大人（產屋敷耀哉）的敬愛……各式各樣的愛都成為了甘露寺蜜璃的原動力。

另外說到甘露寺，她與伊黑之間的關係也很讓人在意。「尤其是跟伊黑先生吃飯或是

人物介紹

年齡：19歲
外表特徵：粉紅和黃綠色的頭髮＋膝上襪
星座：雙子座
初次登場話數：第44話
出身地：東京府麻布區板倉（港區・麻布台）
官方人氣投票：第12名
動畫配音：花澤香菜

「寫信時覺得很開心。」（公式漫迷手冊第86頁）

……也就是說，他們是那種關係吧?!

對甘露寺來說，鬼殺隊是「能讓她做自己的地方」

在以獵鬼為目的的鬼殺隊中，「（加入鬼殺隊）是為了找到能夠廝守一生的丈夫！」（第12集第81頁）甘露寺的入隊動機相當地與眾不同。就連面對各種事情多半不太會動搖的炭治郎，在聽到甘露寺的回答時也呆住了。

不過甘露寺在找到這個入隊理由之前，可是經歷過一番辛苦。有著奇異的髮色、肌肉密度是一般人八倍的甘露寺，過去曾因為「不是普通人」而被毀婚。有段期間她為了周遭對「普通」的要求，而努力想要讓自己去適應，但是當有新的結婚機會到來時，她開

始懷抱著疑問：「難道這世上沒有原本的我能夠容身之處嗎？沒有人會喜歡我嗎？」（第14集第165頁）

出生在比現代更強調「應該要維持普通」這個古板觀念的大正時代，為了跟周遭步調相同，而把真正的自己隱藏起來活著，本來應該是理所當然的。雖然生長於那樣的時代，甘露寺卻有不協調感：「這樣太奇怪了！」（第14集第165頁）甚至找到了能活得像自己的地方。她的想法和生存方式，不只是對作品中的登場人物，就連我們這些生存在現代的讀者都深有同感，並從中得到勇氣。

不是能夠幫助別人嗎？

本我能做的事

戀之呼吸

活用肌肉和柔軟度，特技表演般的戰鬥風格

在鬼殺隊中有數位擁有特異體質的成員，甘露寺也是其中一人。她擁有一般人八倍的肌肉密度，一歲兩個月時就已經能舉起醃漬東西專用，重達十五公斤的石頭（第14集第164頁）。光聽到這件事，應該會以為甘露寺是力量型的劍士，其實她的戰鬥風格與其說是「剛性」，更強調「柔性」。她豐沛的肌肉比起破壞，更像是能量槽支持她進行戰鬥。

此外，甘露寺的日輪刀像鞭子一樣柔韌，形狀會讓人聯想到新體操的絲帶。她所使用的戀之呼吸中，有許多特技招式都是運用她柔軟的身體，以及富有彈性且彎曲的愛刀。

尤其是「伍之型‧搖擺不定的戀情‧亂爪」，會在行雲流水般地做出後空翻的同時施展招

式，可以說應該是唯有甘露寺優異的柔軟度才能使出的招式。

另一個值得注意的是她的防禦方法。一般在遭遇對手攻擊時，通常會用①躲避攻擊、②用刀擋下、③自己也出招抵銷攻擊來保護自己，而甘露寺卻是用變長的刀「砍掉對手的攻擊」這個手法，讓敵人的攻擊失去效果。

「這丫頭把我的攻擊給破解了！」（第14集第149頁）從憎珀天（半天狗）吃驚的樣子可以知道，甘露寺砍掉招式的防禦方法是非常少見的。

甘露寺在鳴女戰過於緊張的原因是？

在刀匠的村子時，是甘露寺帶領著年輕的隊士們行動，但是她在無限城時卻跟平常

截然不同。甘露寺看到上弦之肆・鳴女時，雖然果斷地持刀砍向她，卻顯得有些緊張衝過頭，還被伊黑勸說要冷靜一點。

「年紀比我小的忍都賭上性命拼了。我也要……加油才行！」（第19集第164話）就像她的這段獨白，也許是因為受到忍的鼓舞。不過除此之外還有因為伊黑在她身邊，也有可能是她「想要在喜歡的人面前表現一番！」的少女心白費功夫了。

戰鬥情報

◎能力
　戀之呼吸
◎戰鬥的型名
　壹之型　初戀的顫抖
　貳之型　令人懊惱的戀情
　參之型　戀貓齊鳴
　伍之型　搖擺不定的戀情・亂爪
　陸之型　貓足戀風
◎特殊能力
　肌肉密度是一般人的八倍
◎使用武器特徵
　淡粉色的刀身＋輕薄且像鞭子般
　柔韌的日輪刀

大正四方山話

透過左右臉頰的淚痣所看到的，甘露寺蜜璃的形象

　　粉紅色頭髮、扣不上隊服鈕扣的豐滿胸部……甘露寺吸引人的地方有很多，而在這裡則想著墨於她的「淚痣」。

　　甘露寺雙眼下方各有一顆痣。兩眼都有淚痣的女性似乎很受歡迎喔！在本篇故事中她被伊黑熱烈地愛慕著，在番外篇「鬼滅學園」中，她的介紹是「雖然很受異性歡迎，但是本人並未察覺，她很想交男朋友。」（第12集第128頁）從這件事可以看出蜜璃大受歡迎的程度。順帶一提，右眼的痣是伐表戀愛運和結婚運都很高，左眼的痣則是對男性的理解能力。不論哪種要素都跟甘露寺的形象很符合呢！

悲鳴嶼行冥

HIMEJIMA GYOUMEI

心中隱藏著無法痊癒的傷和沉靜的鬥志，鬼殺隊的最強劍士

九名柱在鬼殺隊中是最有實力的劍士，而位居柱頂端的則是盲眼劍士‧悲鳴嶼行冥。伊之助和炭治郎在還沒有見識過悲鳴嶼戰鬥的樣子時，似乎就直覺發現到他的厲害了：「只有悲鳴嶼先生散發出的味道截然不同呢！」（第16集第14頁）在總是支持著同比鄰而居的鬼殺隊中，八年來一直支持著同伴，持續活躍的這項事實，就已經證明他很厲害了。

悲鳴嶼的個性就像岩柱這個名字一樣地沉默寡言，不過他的內心也隱藏著對鬼的憤怒和憎恨。憎恨的起因是原本跟他像家人一樣，一起在廟裡生活的孩子們被殺害的事件。而且在發生那起悲劇之後，他就變得無法再信任孩子了。

在孩子們的圍繞下安穩度日，「只是看到母親牽著孩子的手很開心地走著也會掉淚」（公式漫迷手冊第73頁），這麼喜愛孩子的他，卻無法信任孩子……他一定對這個情況感到

人物介紹

年齡：27歲
外表特徵：南無阿彌陀佛字樣的外掛＋唸珠
星座：處女座
初次登場話數：第44話
出身地：東京府青梅日出山
（日出山‧青梅）
官方人氣投票：第62名
動畫配音：杉田智和

非常煩惱和痛苦。

聯繫著悲鳴嶼與孩子們的大岩石修業

他的個性就像他本人說的一樣變得非常多疑（第16集第44頁），就連進入鬼殺隊後，悲鳴嶼似乎也一直避免與人接觸。岩柱邸座落於接近瀑布的深山裡，因為他本來是名僧侶，因為這裡是適合修業的環境……等等，理由應該要多少有多少。只是，既然會離群索居於山中，或許也跟他「害怕與人深交」的深層心理有關。

因為與孩子們之間發生過那起事故，悲鳴嶼開始對人懷抱猜疑之心。不過拯救他心靈的，應該也是因為與孩子們接觸吧。

例如收錄在原作小說版第二本的《單翅之蝶》，就描寫了他與年幼的加奈惠和忍兩姊妹一起生活，慢慢敞開心房的故事。兩姊妹想要加入鬼殺隊而一直纏著他，剛開始他冷淡地應付她們，直到後來一起圍著餐桌吃飯時，了解到她們堅定的決心，他才開始慢慢放鬆了警戒。

當時他交代兩人的訓練是推動大岩石，如同柱訓練中他交代給炭治郎等隊士的訓練內容一樣。悲鳴嶼是在炭治郎通過大岩石修業之後，才對他吐露自己的過去。對悲鳴嶼而言，推動大岩石的修行，或許是作為「為了與孩子有所關聯的方式」。

加奈惠和忍、弟子玄彌，以及炭治郎……孩子們竭盡全力通過訓練的身影，不僅推動了大岩石，也讓悲鳴嶼的心跟著動了。

我都認同你的實力，不論別人怎麼說

疑惑解開了

吸收陽光到極限，最高階的日輪刀是他在鬼殺隊最強的證明

在無限城跟悲鳴嶼交手的上弦之壹·黑死牟看到悲鳴嶼鍛鍊到極致的強韌肉體，讚嘆道：「遇上這樣的劍士……應該相隔了有三百年了吧……」（第19集第169話）不愧是悲鳴嶼先生，鬼殺隊最強稱號是貨真價實的！

再者，如同日輪「刀」之名，在眾多以刀作為武器作戰的劍士中，他則是使用鎖鏈連接的斧頭和鐵球，可以說是與眾不同。用力踩著鎖鏈，把鐵球拋向地面的「貳之型·天面碎」，是只有他的武器才能施展出來的招式。如同村田的分析（第16集第19頁），現在的那些柱幾乎都沒有繼子，訓練太過嚴苛應該是其中一個原因，不過以悲鳴嶼的情況來說，「普通的刀很難重現岩之型」這點應該也

有關係……關於悲鳴嶼的日輪刀，黑死牟說是：「吸收如此大量陽光的鐵，在刀匠技術全盛時期的戰國時代也都不曾發現過。」（第19集第169話）可以說是配得上最強戰士的終極日輪刀之一。

肌肉、敏捷性、空間掌握能力……完全就是「毫無死角」的強韌！

眼盲的悲鳴嶼並不是依賴視覺，而是用其他靈敏的五感來捕捉敵人。從他在攻擊無慘時心想「再加上他肉體的再生速度，由聲音來研判……」（第16集第112頁），可以看出他是用聽覺等感官進一步掌握戰況。另外他在攻擊黑死牟之前，一邊發出巨響一邊揮舞著鐵球。「空氣……被吸取過去……」（第19

戰鬥情報

◎能力
　岩之呼吸

◎戰鬥的型名
　貳之型　天面碎
　參之型　岩軀之膚
　肆之型　流紋岩・速征

◎使用武器特徵
　用鎖連連接的斧型刀身和鐵球

集第169話）根據黑死牟的發言，可以知道他也計算著旋轉的鐵球所釋放的風和空氣壓力等條件，用皮膚和耳朵聆聽從對手身上反彈回來的感覺，計算出自己和對手之間的距離。

擁有身高220公分，體重130公斤（公式漫迷手冊第72頁），不同於一般人的優異肉體，以及經過嚴格修業所培育的力量，讓他本來就具備優勢，完全活用視覺以外的五感，掌握戰鬥空間和戰況的能力，也是他能成為強者的原因。

大正四方山話

思考悲鳴嶼念誦的「南無阿彌陀佛」含意

　　悲鳴嶼的外掛上寫有「南無阿彌陀佛」的文字。在漫畫中也常看到他像和尚一樣地拿著念珠祈禱的身影。「南無阿彌陀佛」是淨土宗、淨土真宗等宗教的念佛。阿彌陀如來這個佛把祂所修業過的所有功德，用南無阿彌陀佛六個字來表示。能將無法悟道的現世人類從「無名之闇」的痛苦中拯救出來。悲鳴嶼即使眼睛看不到，卻比任何人都能掌握戰況，而且會把安寧帶給因為鬼而痛苦不已的人們，「南無阿彌陀佛」應該就是悲鳴嶼本身的具體表現。

鬼殺隊・霞柱

時透無一郎

TOKITOU MUICHIROU

孤高天才劍士原本的面貌，
是個笑容稚嫩可愛的小弟弟角色

霞柱・時透無一郎才拿刀兩個月就晉升為柱，是鬼殺隊首屈一指的天才劍士。要成為柱，除了比一般人加倍努力以外，其實或多或少都必須擁有某種才能，這是已經公開的事實。然而在這群人當中，無一郎身為劍士的才能仍高人一等。根據原作中的描寫，由主公大人親自招邀（雖然無一郎是透過天音）加入鬼殺隊的，只有悲鳴嶼和無一郎。

從天音多次拜訪從未拿過劍的無一郎（和哥哥有一郎），也可以看出他們對無一郎的期待。

雖然他擁有天賦才能，不過一旦離開了戰場仍是個14歲的少年。尤其是恢復記憶之後，他開始會對炭治郎展露笑容，或是對鬼舞辻無慘表露出憤怒之情，表情變得豐富起來。如果時透沒有喪失記憶，而是從入隊時就是現在的個性……或許會被有弟妹的柱們說：「怎麼會這麼可愛！」並且對他疼愛有加吧。

人物介紹

年齡：14歲
外表特徵：長髮＋大尺寸的隊服
星座：獅子座
初次登場話數：第44話
出身地：東京府奧多摩郡景信山（八王子・景信山）
官方人氣投票：第29名
動畫配音：河西健吾

因為失去記憶才會永存心中，哥哥有一郎的存在

以雙胞胎形式一同出生的「手足」，大多常會以「另一半」或是「分身」來表示對方。對無一郎來說，雙胞胎哥哥有一郎應該就是那樣的存在。從出生那刻起就一直在身邊，失去雙親後也攜手一起活下來的哥哥卻突然被奪走，無一郎的喪失感應該非常巨大。就像忍模仿姊姊加奈惠的表情和生存方式，想讓自己有個依靠一樣，無一郎失去記憶，也是一種為了保護即將崩潰的心靈而採取的方式。

只是當無一郎的心中在啟動「與其要這麼痛苦，倒不如全部忘掉」這個自我保護機制時，應該同時也懷抱著「今後也依然想跟另一半的哥哥在一起」這樣的願望吧。無一

郎在恢復記憶之後說：「失去記憶時的我，感覺跟哥哥很像。」（第14集第55頁）這應該可以算是即使失去了記憶，哥哥仍活在他心中的證據。

就回想場面看到的內容來說，可以推測年幼時的無一郎跟哥哥好勝的哥哥有一郎個性完全相反。他在口頭爭論老是說不過哥哥，一旦情勢不利於自己，就會眼眶含著懊惱的淚水，噘起嘴巴……原本應該是很順從聽話的個性。而本來乖巧的無一郎，之所以會得到斬釘截鐵地斬鬼的力量，除了因為哥哥被殺的憤怒以外，應該也是由於個性好勝的有一

郎始終活在他的心中。

謝謝你
應該多虧你才讓我
合回重要的東西

用寂靜又電光火石般招式斬鬼的戰鬥風格

「霞之呼吸」，正如其名，他在戰鬥時不會讓對手看清真正的手法。不論哪一種型都施加迷霧般的效果，巧妙地藏起他揮刀的動作。從他穿著大一號的隊服，下足功夫讓對手難以察覺敵我之間的距離和動作（公式漫迷手冊第61頁）來看，霞之呼吸每一型的動作，或許都跟其他呼吸截然不同。

此外，在半天狗突然進入屋內時，轉眼之間就砍斷他脖子的「肆之型‧移流斬」，高速施展密集連續攻擊的「伍之型‧霞雲之海」等等，「出招速度」也是他的特徵之一。根據打造過眾多劍士之刀的刀匠鐵穴森所說的：「瞬間就把對方砍了！」（第13集第82頁）也能知道他的出招速度之快。在速度這方面，

善逸和時透或許極為相像，不過如果從「聲音」這個視角來考察，這兩個人反而是完全相反的劍士。不同於發出雷鳴聲施展招式的雷之呼吸，而是彷彿在迷霧中靜靜砍殺對手，這就是無一郎的戰鬥風格。

因為速度異於常人才能施展的速度招式‧朧

「柒之型‧朧」可說是無一郎的代名詞，這是唯一有以他的速度才能施展的招式。被「朧」忽快忽慢的速度砍斷脖子的上弦之伍‧玉壺，用「就像是……被彩霞所籠罩一樣……」（第14集第120頁）來描述這個招式。

在與玉壺交戰的刀匠村子篇中，「朧」是針對單一敵人施展。不過時透在上弦之壹‧黑死牟戰中施展「伍之型‧霞雲之海」之後

又使用「朧」。可能他從一開始就不是要用「朧」來攻擊，而是讓對手先見識迅速的「霞雲之海」，以提升「朧」這個具備忽快忽慢特色的效果。就連身為無一郎祖先的黑死牟在看到「朧」時也稱讚道：「敵人難以判斷他的動件，也兼具擾敵效果。確實是不錯的招式。」（第19集第165話）

戰鬥情報

◎能力
　霞之呼吸
◎戰鬥的型名
　壹之型　垂天遠霞
　貳之型　八重霞
　參之型　霞散之飛沫
　肆之型　移流斬
　伍之型　霞雲之海
　陸之型　月之霞消
　柒之型　朧
◎使用武器特徵
　刀身附加白色的日輪刀

大正四方山話

刀匠村子戰之後也時有交流？
時透與玄彌的關係

　　時透和玄彌在刀匠村子中是各自與不同的鬼戰鬥，並沒有描寫兩人接觸的場面。不過在無限城再次相遇後，可以看到兩人不像是柱與一般隊士的關係，而是更加親近。或許他們在刀匠村子打過照面之後，以某種形式一直有在持續交流。他們兩人都有個不擅長表達親情的哥哥，應該在很多方面能互相理解。一想像到他們熱切地談論彼此的哥哥，就覺得這個場面讓人很暖心呢。

伊黑小芭內

IGURO OBANAI

隱藏在「不相信」這句話背後 若隱若現的溫柔

在柱成員的人物形象和背景逐漸明朗的狀態下，身為蛇柱的伊黑小芭內在第19集中仍舊是個充滿謎團的人物。

伊黑不時會把「不相信」掛在嘴邊，但是他並沒有完全跟他人隔離和封閉心靈。不只是對有好感的甘露寺，在與其他柱成員往來的場面中，也可以看到他多半對他們懷抱著同伴意識。

舉例來說，在煉獄的訃聞抵達時，伊黑低語著：「我實在不相信。」（第8集第107頁）這應該是為同伴的死感到心痛，深受打擊、無法接受事實之下才說的話。另外，他在身受重傷的宇髓告知要退出鬼殺隊時，出言阻止他：「開什麼玩笑啊！我就無法原諒！」（第11集第183頁）

正因為他本質上是個情感豐沛的人，才能對喜歡的女性盡心盡力，也不允許任何人擾亂同伴之間的和諧。

人物介紹

年齡：21 歲
外表特徵：左右兩眼顏色不同（虹膜異色症）＋嘴巴上的繃帶
星座：處女座
初次登場話數：第 45 話（在第 4 話只有臉登場）
出身地：東京府八丈島八丈富士〈西山〉（八丈富士）
官方人氣投票：第 26 名
動畫配音：鈴村健一

促使伊黑像蛇蜿蜒般精湛劍技的竟然是……

伊黑的戰鬥場面在此之前完全沒有登場過，最後終於在無限城篇解禁了。在眾多鬼以伊黑和甘露寺為目標聚集時，他用「伍之型・蜿蜿長蛇」將鬼一掃而空。此時是用長蛇的畫來表現他揮舞太刀的樣子，似乎是能一口氣對付數名敵人的大範圍招式。

再者，伊黑的愛刀是外型像蛇般彎曲的日輪刀，而從柱訓練時的情況來看，他平常應該也擅長使用「筆直型的刀」。伊黑被任命負責為後輩矯正揮刀姿勢，就足以證明即使是在柱成員中，他的劍技也特別優秀。運用波浪型的特殊日輪刀，揮舞彎曲的太刀攻擊對手的空檔……之所以能施展這樣的戰鬥風格，是因為伊黑已將基本的劍術融會貫通。

伊黑在柱的手指相撲對決（第11集第150頁）的結果，是從下面數上來第二名，與其說是力量型，不如說他是技巧型的劍士。而甘露寺非要區分的話是力量型，所以伊黑對她而言，是與自己具備不同方面實力高強的人，才會比一般人更喜歡他吧！

蛇
之呼

不要接近甘露寺，你們這些灰塵

戰鬥情報

◎能力
蛇之呼吸
◎戰鬥的型名
貳之型　狹頭的毒牙
伍之型　蜿蜿長蛇
◎特殊能力
不明
◎使用武器特徵
刀身狀似波浪的日輪刀

不死川實彌

SHINAZUGAWA SANEMI

為了弟弟的未來而獵鬼，
不得要領且深愛弟弟的哥哥

如果用一句話來形容風柱・不死川實彌的內在，「不得要領」這個辭彙應該是最符合的吧。

不過他在戰鬥中反而很得要領，也頗有劍術才華。另外，他在主公大人（產屋敷耀哉）和年長的悲鳴嶼行冥面前，都會表現畢恭畢敬，更在柱聯合會議叫住半途就想離席的富岡：「我們必須確定今後的對策。」（第15集第95頁）可以說他是個重視禮節，並且對身為柱這件事非常有責任感的人物。

從作者在番外篇「鬼滅學園」中對他的描述，「對老人家、女性跟小孩子非常溫柔」（第18集第172頁），以及他餵狗吃飯糰的身影（第19集第167話扉頁），都可以看出他本來就心地善良。

正因如此，他才會懷抱著「希望弟弟能在和平的地方幸福地生活」的想法，嚴厲地對待弟弟……雖然這是他表達親情的方式，但是就旁觀者而言會覺得看不下去吧。

人物介紹

年齡：21歲
外表特徵：全身傷痕累累＋布滿血絲的眼睛
星座：射手座
初次登場話數：第45話
出身地：東京府京橋區（中央區・京橋）
官方人氣投票：第15名
動畫配音：關智一

對一直逃避著的弟弟玄彌
說出真心話的原因

善逸在柱訓練時說過：「這個扭曲又可怕的聲音是……」（第15集第178頁）這句話或許是以聲音表現實彌難以坦率、不擅長表達心情的個性。

為了讓玄彌遠離獵鬼的世界，實彌從頭到尾都表現出冷淡的態度。當讀者看到實彌說出的這段獨白：「我絕對不會讓鬼……有機會去打擾你們（玄彌幸福地生活的地方）。」（第19集第166話）應該讓很多人都不由得地流下淚來。

至今一直頑固地隱藏起真心話的實彌，為什麼會選在這個時機點告訴玄彌真相呢？理由其實很簡單。他在與黑死牟戰鬥之前，重新意識到了「死亡」這件事，就算不幸喪

命也不想讓自己後悔，所以才會決定告訴弟弟真心話。

實彌為了讓弟弟遠離危險的世界，選擇了「拒絕」這個方式。這是他自己的苦肉計，真正的想法應該是跟玄彌一樣。就像當初互相向對方發誓過，可以的話想兩個人一起保護家人，他一定也希望兄弟倆能一起活下去。

一旦置身於鬼殺隊，就沒有人能保障可以活到明天。「每一個鬼殺隊的孩子們，都寫好遺書了吧」（第19集第168話），就像主公大人說過的，實彌的遺書中應該也寫了很多給玄彌的話語。即便如此，他還是想要親口告訴他自己的想法，而不是透過文字。

59

兄弟倆都有特殊體質！實彌的稀有血統是偶然嗎？

跟吃鬼的弟弟玄彌一樣，哥哥實彌也有特殊體質。他的特殊體質是會讓鬼酩酊大醉。

這是在稀有血統中極其稀有的血統，實際上也讓位居十二鬼月頂端的黑死牟感到微醺。

實彌在失去家人，又與玄彌分別之後，把這個稀有血統當作武器抓鬼，並將鬼曝曬在陽光下，從這個做法也能了解到稀有血統的效果顯著。

正如其名稱，生來擁有稀有血統的人類並不多。即便如此，不死川家仍出現兩位特殊體質的後代。如此一來，死去的弟妹可能也擁有某種奇異血統。追根究柢，他們的母親會被某種鬼攻擊，也可能是因為稀有血統的關係。

活用豪邁的劍技，優異的攻擊預測能力和靈光一閃

從螺旋狀的揮刀動作施展的「壹之型・塵旋風・切削」，朝空中彷彿捲起風一般地揮刀的「肆之型・昇上沙塵嵐」等等，實彌身為風之呼吸使用者的招式，都讓人留下豪邁且狂暴的印象。

原本以為他的戰鬥風格，只是像在用力揮舞太刀般一直激烈地砍殺，但畢竟他的實力足以升為柱，戰鬥方式其實非常理性。或許「鬼滅學園」中數學老師的設定，也是在反映他按部就班的一面。

在與黑死牟對戰時伺機逼近對手腳邊，或是運用玄彌的槍和刀，進行出乎對手意料的攻擊（第19集第168話），他不僅迅速判斷戰況，而且做出最恰到好處的攻擊。豐富的戰

門經驗所引導出的預測攻擊能力，以及豐富的戰鬥變化，都可以說是實彌的武器。炭治郎是嘗試與碰壁型，實彌則是靈光一閃型，但是在「邊思考邊戰鬥」這個層面上，兩者或許意外地相似。

戰鬥情報

◎能力
　風之呼吸
◎戰鬥的型名
　壹之型　塵旋風・切削
　貳之型　爪爪・科戶風
　參之型　晴嵐風樹
　肆之型　昇上砂塵嵐
　伍之型　秋末落山風
　陸之型　黑風煙嵐
◎特殊能力
　稀有血統（讓鬼酩酊大醉）
◎使用武器特徵
　刀身有銳利且滿是尖刺圖案的日輪刀

大正四方山話

接近和解之日？意外地與富岡有某種相同體驗？

　　實彌從以前對富岡說話就很不客氣。在富岡說出：「我跟你們不一樣。」（第15集第96頁）之後，看得出他變得更加討厭富岡。不過實彌如果知道富岡此時發言內容的真正含意，或許就會改變印象了。「在最終選拔沒有靠自身力量突圍的自己跟其他柱不一樣」，富岡所懷抱的這個罪惡感，實彌也曾經歷過。「明明是匡近跟我一起打敗下弦之壹，卻只有我成為柱。」（第19集第168話）從他的這段獨白，可以知道實彌也對只有自己倖存下來感到不合理。如果他們能夠知道彼此的想法相像，兩人的隔閡應該也會消失才對。至少應該會比富岡拿出預先收在懷裡的萩餅還更有效果……

鱗瀧左近次

UROKODAKI SAKONJI

昔日的水柱＆現任培育者 持續支援鬼殺隊的有功人士

雖然如今炭治郎和禰豆子有很多同伴陪在身邊，但是應該沒有人會像鱗瀧一樣是用滿腔親情關照兩人。以負責培育新人劍士的「培育者」身分，為鬼殺隊做出貢獻的鱗瀧，是一名嚴格地把劍士的基礎傳授給炭治郎的恩師。他鍛鍊以劍士而言過於善良的炭治郎，並且接受身為鬼的禰豆子，不但很會照顧人，而且可以說是充滿情感的人類。以錆兔和真菰為代表，眾多鱗瀧門下生在最終選拔喪命之後，靈魂都選擇回到鱗瀧的身邊，足以證明他有多麼受到眾人愛戴。

就連現在炭治郎和禰豆子終於成為鬼殺隊的一員，並辛勤地執行任務，鱗瀧仍用不變的愛關照著他們。遊郭篇的戰況即將轉入佳境之際的第90話扉頁（第11集第27頁），他一邊雕刻外型狀似兩人的木製人偶一邊祈禱，由此可知他應該把兩人當作親生孩子（或是孫子？）般疼愛。

人物介紹

年齡：？
外表特徵：天狗面具＋波浪圖案的外掛
初次登場話數：第2話
官方人氣投票：第14名
動畫配音：大塚芳忠
戰鬥能力／特殊能力：
水之呼吸／催眠暗示／優秀的嗅覺

對於拼命認為自己必須獨自保護禰豆子的炭治郎來說，鱗瀧說的這句話：「炭治郎，你的確很了不起……」（第1集第153頁）肯定讓他緊繃的情緒緩解了下來，不過鱗瀧應該也有被炭治郎救贖了吧。

炭治郎通過最終選拔後平安回到鱗瀧家。

鱗瀧的眼淚從面具下流出來，哭著說：「你終於活著回來了！」（第2集第35頁）從這句話能感同身受到他的喜悅。鱗瀧至今曾數次痛失心愛弟子，他曾說：「因為我不想再看到有孩子犧牲了。」（第1集第153頁）炭治郎活著回來這件事，可以說讓他受傷的心靈得到了救贖。



妳要保護人

不能原諒傷害人類的鬼

大正四方山話

關於鱗瀧所授予的「面具」

　　鱗瀧的弟子都會被授予一副作為「除厄」的面具。主要被授予的是狐狸面具，而且是稱為「白狐」的面具。白狐曾以神使身分留下傳承，且以稻荷大神的眷屬身分受到崇敬。

　　據說面具本來是人類想要變成非人之物，以獲得力量和守護才會配戴的。鱗瀧應該是在祈禱前往最終選拔的弟子們都能得到白狐的守護吧。當然他自己戴著「天狗面具」似乎是有其他原因。在公式漫迷手冊（第87頁）曾說明他因為長相太善良而被鬼瞧不起，讓人真想看看他的面貌到底有多麼溫和。

錆兔
SABITO

教導炭治郎「男子氣概」的師兄

在炭治郎因為鱗瀧交代給他的最終課題而陷入苦戰時，錆兔突然出現在他的面前。

「你怎麼會知道……已經死去的孩子們叫什麼名字？」（第1集第155頁）從鱗瀧驚訝的反應來看，可以推測錆兔和真菰在此之前從未出現於鱗瀧門下生的面前（雖然也不能否定單純是其他門下生沒有向鱗瀧報告的可能性）。

錆兔是因為想到「既然是義勇認同的對象，我就來鍛鍊他吧！」嗎……也或許他是已經看出炭治郎的潛在資質，以及等待著他的壯烈命運。

人物介紹

年齡：13 歲
（接受選拔時）
外表特徵：肉色的頭髮＋右邊嘴角有傷痕＋狐狸面具
初次登場話數：
第 4 話
官方人氣投票：
第 13 名
動畫配音：梶裕貴

真菰
MAKOMO

也許曾是鬼殺隊的女性王牌候補？

真菰是跟錆兔一起陪炭治郎進行修業的少女。她在作品中的年齡不明，不過從身高和說話方式，可以推測她比其他鱗瀧門下生都要年幼，而且也以成為劍士為目標。炭治郎是13歲開始在鱗瀧身邊修業，若以義勇和錆兔接受最終選拔是在13歲來思考，可知真菰應該是很早就開始以劍士身分展露鋒芒。

她明確地指出炭治郎多餘的動作和習性，就連在最終選拔登場的手鬼（吃掉很多鱗瀧門下生的鬼）都還記得她，可見她曾經是個具備天賦才能的優秀劍士。

人物介紹

年齡：？
外表特徵：嬌小的體型＋花朵圖案的衣服＋狐狸面具
初次登場話數：
第 5 話
官方人氣投票：
第 10 名
動畫配音：加隈亞衣

鋼鐵塚螢

HAGANEZUKA HODARU

徹頭徹尾的「專家」氣質
負責為炭治郎鍛刀的刀匠

人物介紹

年齡：37歲
外表特徵：凹鼻子翹嘴面具＋掛有風鈴的斗笠（外出時）
初次登場話數：第9話
官方人氣投票：第23名
動畫配音：浪川大輔

鋼鐵塚螢是每次炭治郎弄丟或是弄斷刀就會生氣抓狂，有點危險的人物……不，是比任何人都熱愛刀的刀匠。畢竟是他用心打造出來的刀，所以會希望劍士能珍惜地使用，正是因為他喜歡刀才會有這樣的行為。

在刀匠村子篇，他展現出跟總是戴著凹鼻子翹嘴面具且易怒時，截然不同的「專家」的一面。而他顯露於破掉的面具底下那威風凜凜的面貌，以及儘管受傷仍集中精神，一心一意地不斷研磨刀的身影，應該讓許多讀者都深受感動。

大正四方山話

鋼鐵塚負責為炭治郎鍛刀的原委是？

在最終選拔之後，鋼鐵塚帶來打造完成的刀，根本不聽炭治郎的話，一味地講自己想講的。鱗瀧聽到兩人的對話時下了註解：「他還是那個不聽別人說話的傢伙。」（第2集第39頁）而鋼鐵塚也向他搭話：「對吧？鱗瀧……」（第2集第40頁）從兩人此時的態度推測，鋼鐵塚和鱗瀧應該是認識一段時間的老交情了。

這麼說來，鱗瀧很可能早就知道鋼鐵塚會成為炭治郎的刀匠。鱗瀧信賴鋼鐵塚的本領，認為炭治郎應該也能跟難以親近的鋼鐵塚合得來，可能因此才會向鐵珍大人建議這樣的人事安排吧。

鐵穴森鋼藏
KANAMORI KOUZOU

被任命為新柱・時透鍛刀的
實力派年輕刀匠

人物介紹

年齡：26歲
外表特徵：凹鼻子雞嘴
面具＋及肩長髮
初次登場話數：第51話
官方人氣投票：第62名
動畫配音：竹本英史

負責為伊之助和時透鍛刀的鐵穴森（基本上）是個性溫和的人物。他與鶼鰈情深的妻子鉛有夫妻臉（第14集第150頁），從被底駕鴦的描寫也能看出他的品格。

話雖如此，他果然也有身為刀匠的尊嚴。

當他親眼目睹好不容易打造出來的刀刃被伊之助弄得殘破不堪時，憤怒抓狂的樣子完全不輸給鋼鐵塚。雖然26歲的鐵穴森在刀匠生涯中仍屬於較年輕的一群，不過從他被任命為身為柱的時透鍛刀，就可以知道他已經是技術純熟的優秀刀匠。

鐵地河原鐵珍
TECCHIKAWAHARA TECCHIN

年輕女孩以外的劍士都NG?!
統御刀匠們的村長大人

人物介紹

初次登場話數：
第101話

刀匠們會打造與鬼戰鬥時不可或缺的日輪刀，而統御眾多刀匠的是村長鐵地河原鐵珍。他如裝飾品般是個身材嬌小的老人，初次登場畫面中還特別用「ちょこなん」效果音（第12集第70頁）表示他很迷你。他為忍和甘露寺打造出特殊形狀、難度極高的刀，真不愧是位居刀匠頂端的村長。不過從「忍的刀是由最喜歡年輕女孩的鐵珍大人所打造的」（第16集第150頁）敘述看來，或許他跟因為製作裸露度極高的隊服，而遠近馳名的前田正男（綽號下流眼鏡）有著相似的波長（笑）。

桑島慈悟郎
KUWAJIMA JIGOROU

不屈不撓地指導善逸，留下眾多名言的傳奇人物

桑島慈悟郎是善逸與獪岳的師父。他不屈不撓地指導總是想著要逃跑，始終無法集中精神在修業上的善逸，以及常對師弟冷嘲熱諷的獪岳，最後把兩人都送進了鬼殺隊，可以看出他不論是身為劍士還是培育者，都擁有高明的本領。

雖然他的登場次數很少，卻留下眾多刺激讀者淚腺的名言，像是「要哭要逃都可以，但就是不能放棄。」（第4集第165頁）「善逸……你是我的驕傲。」（第17集第73頁）在作品中可說是不可或缺的人物之一。

人物介紹

外表特徵：義肢（右腳）＋拐杖
初次登場話數：
第33話
動畫配音：千葉繁

嘴平琴葉
HASHIBIRA KOTOHA

不斷地祈禱兒子能夠幸福 與伊之助很相像的美人母親

伊之助曾在那田蜘蛛山看到走馬燈，而在其中登場的女性──她的真面目是伊之助的母親嘴平琴葉。伊之助美麗的容貌和敏銳的感官都是承襲自母親。她在逃離丈夫的家暴之後，因為知道童磨的祕密而喪命，童磨對她的遭遇表示：「她曾有過幸福的時光嗎？」（第18集第189頁）然而他的判斷顯然完全錯誤。琴葉把臉頰貼近伊之助的動作，還有注視著他的視線中都可以感受到深深的母愛。與寶貝兒子度過的光陰，對琴葉來說一定曾經是幸福的時光。

人物介紹

初次登場話數：
第37話
動畫配音：
能登麻美子

用高尚品格與慈悲之心領導隊員，

鬼殺隊的最高負責人

第97代當家

產屋敷耀哉

UBUYASHIKI KAGAYA

如果說用超越常人的「力量」支撐鬼殺隊的是柱，那麼用充滿慈愛之心領導隊員的，就是產屋敷耀哉了。

當然他能吸引群眾的特殊音質以及天生的領導魅力，讓他不僅能統率鬼殺隊，也能完成重要任務。不過讓耀哉成為主公大人的最大原因，還是要歸功於他的品格。「那個人總是……能夠說出當時對方……最想聽的話。」（第16集第108頁）如同悲鳴嶼的獨白，在柱們的回憶畫面中，他都會肯定每個人的個性和人格，讓人印象深刻。

此外他不只會關懷柱，也會探視受傷的一般隊士，到過世的隊士墳前祭拜、閱覽遺書。從他日復一日地做這些工作，可以看出他打從心底愛著隊員們，而且重視他們。他稱鬼殺隊成員們為「孩子們」，並不是為了提升士氣所做的策略，而是一種發自內心的愛情表現。

人物介紹

年齡：23 歲

外表特徵：皮膚因病而潰瀾＋修整齊肩的短髮

初次登場話數：第45話

官方人氣投票：第31名

動畫配音：森川智之

戰鬥能力／特殊能力：

特殊的音質（粉紅雜訊）／透視未來（先見之明）

68

在笑容底下靜靜地燃燒著「打倒鬼舞辻無慘」的執著

「執著」這個詞讓人覺得跟產屋敷一點也不相襯。但是他也跟其他鬼殺隊隊員一樣，是憎恨著鬼的其中一人。生於因為排擠鬼舞辻而遭到詛咒，活不過30歲的一族之中，他至今應該失去過父母等眾多親戚。此外，他對自己的孩子不但生在產屋敷家，而且還必須背負討伐鬼的宿命，或許也深感愧疚。如果沒有鬼舞辻的話，他就可以跟家人共度平靜的人生——他的內心一定也存在著那樣的怨恨。

雖然耀哉在隊員們面前表現得很平靜，但是他對「打倒鬼舞辻無慘」的執著，也是塑造出他這個人的情感之一。

所謂的執著，才是不滅啊

人們的想法才是永恆

人們的想法

大正四方山話

介紹跟主公大人同樣有「粉紅雜訊」聲音的人物！

「粉紅雜訊（或稱 1/F 噪音）」據說具備能讓聆聽者感覺心情愉悅，內心受到感動的力量。這是個很少聽到的名詞，應該很難想像吧。因此在這裡要介紹擁有「粉紅雜訊」聲音的知名人士。在女性歌手中，宇多田光、MISIA 和美空雲雀，據說音質都符合條件，男性則是德永英明和小田和正也擁有「粉紅雜訊」。他們之所以能演唱出許多膾炙人口的歌曲，且一直廣受眾多歌迷喜愛，擁有獨特歌聲的影響力應該很大。

除此之外，似乎也有許多政治家，如日本前首相小泉純一郎和美國前總統歐巴馬都擁有「粉紅雜訊」。

69

產屋敷天音

UBUYASHIKI AMANE

一直把自己奉獻給耀哉
支持到最後一刻的妻子

人物介紹

年齡：27歲
外表特徵：黑白分明的眼睛＋蝴蝶圖案的羽織
初次登場話數：第118話

天音是產屋敷家第97代當家耀哉的妻子，最終也陪伴和支持丈夫直到最後一刻。生前她也會陪同耀哉到過世的鬼殺隊隊士墳前祭拜（第16集第107頁），更多次去拜訪住在深山的透兄弟，彷彿把自己奉獻給耀哉一般地從旁輔佐他。從耀哉說的：「娶世世代代從事神職的一族之人當妻子……」（第16集第73頁）可以知道他們兩人是無關自身意志結為夫妻的。然而其原因為何已無所謂，因為在作品中隨處可見耀哉和天音之間確實有著堅定的羈絆。

產屋敷家的孩子們

UBUYASHIKI'S CHILDREN

五個長相相像的孩子
以各自的方式支持著產屋敷家

這裡以產屋敷家五個孩子齊聚一堂的插畫（第6集第94頁）為例來進行人物解說。

黑頭髮的孩子是唯一的男孩輝利哉（中央）。父親過世後，他以第98代當家身分指揮無限城戰。曾跟他一起在最終選拔擔任嚮導的是「彼方」（左上）。另外，跟彼方一起輔佐新任當家輝利哉的是「玖伊那」（右上，戴著花瓣較多的髮飾）。由此可知，戴著結繩髮飾的兩人（左下和右下），就是因產屋敷邸爆炸而喪命的「日夏」和「雛希」。

竈門炭十郎（竈門一家）

KAMADO TANJUUROU

炭治郎的父親，是「火神神樂」、「日之呼吸」的關鍵人物

炭十郎是炭治郎和禰豆子的父親，連載之初就已經因生病過世。不過他在回憶場面中偶爾會登場，並給予兩人勇氣或戰鬥提示，擔任著重要任務。

可以推測今後炭十郎的出場機會仍會持續增加。因為炭十郎是教導炭治郎火神神樂的人，故事中也揭曉他會使用清澈透明的世界（第17集第174頁）。如果禰豆子是揭發鬼的祕密之關鍵，那麼炭十郎就是解開火神神樂之謎的關鍵人物。

和日之呼吸的關鍵人物。

並不是只有父親炭十郎在炭治郎和禰豆子碰到危機時會登場，母親葵枝、次女花子和次男竹雄，也分別在那田蜘蛛山戰和遊郭篇時，向炭治郎和禰豆子說話。在無限列車篇魘夢讓炭治郎看到的夢中，可以看到三男茂和四男六太都仰慕著炭治郎，竈門一家的羈絆今後也必定會跟以前一樣，牢牢地緊密連結在一起。

人 物 介 紹

外表特徵： 紅色頭髮和眼睛＋額頭上有印記＋花牌耳飾

初次登場話數： 第39話（炭十郎）

官方人氣投票： 父親炭十郎（未入榜）、母親葵枝（第37名）、花子（第46名）、竹雄（第51名）、茂（未入榜）、六太（第66名）

動畫配音： 三木真一郎（炭十郎）

徹底變成火神大人 調整呼吸

煉獄槇壽郎、千壽郎（煉獄一家）

RANGOKU SHINJUROU・SENJUROU

代代繼承炎柱的名門一家，跨越杏壽郎的死邁步向前

煉獄一家是代代繼承炎柱的名門。原本是由在無限列車篇殉職的長男杏壽郎、父親槇壽郎、母親瑠火（已故）、次男千壽郎所組成的四人家庭，現在只有槇壽郎和千壽郎兩人相依為命。

前炎柱・槇壽郎過去在對無能的自己感到一蹶不振時又不幸失去了最愛的妻子，然後因為不如意而突然放棄當柱。發現炎柱之書被撕破的千壽郎推測「應該是父親撕破的」（第8集第152頁），這應該就是真相吧。根據之後天音在柱聯合會議時說過的：「過去有很多人因為沒有出現印記而鑽牛角尖」（第15集第83頁）由此來推測，可以知道槇壽郎對自己的才能極限感到絕望，也就是所謂的無法成為有出現印記之人。

槇壽郎有段時間每天都沉溺在酒精中，在聽過杏壽郎的遺言之後，他似乎終於振作起來了。在無限城篇，他跟宇髓一起擔任即位成為新當家的產屋敷輝利哉的護衛。

人物介紹

外表特徵：槇壽郎是眼角上吊，千壽郎是平行眉，不過兩人都跟杏壽郎長得很像。

初次登場話數：槇壽郎（第55話）、千壽郎（第55話）

官方人氣投票：千壽郎（第62名）

牧緒、須磨、雛鶴（天元的妻子們）

MAKIWO・SUMA・HINATSURU

個性豐富且各具特色，
宇髓的美女妻子們

宇髓的妻子牧緒、須磨、雛鶴，個性截然不同的三人似乎是一族的大家長依據八字（契合度）來挑選的對象（公式漫迷手冊第86頁）。這裡所說的「八字」，應該是指跟丈夫（宇髓）之間的。不過在看過宇髓家的情況後，似乎也有考慮過妻子之間的契合度才選出她們。

「牧緒」個性好強、負責領導地位；「須磨」是個愛哭的開心果；「雛鶴」很冷靜且讓人感覺個性堅強——三人各自有著截然不同的個性，可以互相彌補彼此不足之處，能

說是相當均衡的組合。在宇髓想要留下遺言的場面中，可以看到雛鶴在牧緒和須磨吵架時插嘴，這應該是常見的模式吧。

話雖如此，當三人跟宇髓同樣都以忍者和女忍者身分，在執行村子的任務時，可以推測他們應該都是壓抑著原本的自己去殺人並且生存下來。三人應該是成為宇髓的妻子並離開原本村子之後，才能像現在這樣肆無忌憚地表現出自己的個性。

人物介紹

外表特徵：
牧緒→左眼有傷；須磨→黑長髮；雛鶴→左眼有淚痣
初次登場話數：牧緒、須磨→第78話（說話是在第79話）；雛鶴→第77話

胡蝶加奈惠
KOCHOU KANAE

對鬼也不忘慈悲之心，忍的姊姊

人物介紹

外表特徵：長髮和蝴蝶髮飾
初次登場話數：
第50話
官方人氣投票：
第21名
動畫配音：茅野愛衣

胡蝶加奈惠是忍的姊姊，前花之呼吸之柱，是極具實力的劍士。她總是面帶微笑，不過在忍因為童磨而身受重傷時，她則沒有露出平時的笑容，而是以嚴肅的神情及同樣身為柱的身分喝斥激勵忍說：「站起來！」（第16集第182頁）話雖如此，加奈惠畢竟是對鬼也懷抱慈悲之心、心地善良的人，雖然她用嚴厲的措辭說話，但其實應該相當心疼。

「忍妳一定做得到……加油！」（第16集第183頁）這句話，以及忍被童磨吞噬之後的附錄插圖（第17集第26頁），流著眼淚的身影，都讓人得以看出她的心境變化。

神崎葵
KANZAKI AOI

肩負蝴蝶屋未來的人才

神崎葵在蝴蝶屋負責照顧受傷的隊士，並擔任功能恢復訓練的對手。雖然她是通過最終選拔的鬼殺隊隊員，但是因為害怕鬼而無法執行任務，轉而退居幕後支援鬼殺隊。

她跟著忍學習藥學，可以調合簡單的藥（動畫第24集預告），而且三兩下就修好禰豆子壞掉的箱子，雙手很靈巧（第6集第114頁），她在忍過世之後，應該會以蝴蝶屋的中心人物身分大展身手吧。另外，炭治郎曾天真無邪地對她說「幫助過我的葵小姐已經算是我的一部分了」（第7集第14頁），她有可能因為這句話而對他懷抱戀愛之情嗎？

人物介紹

外表特徵：雙馬尾和蝴蝶髮飾
初次登場話數：
第48話
官方人氣投票：
第24名
動畫配音：江原裕理

《鬼滅之刃》在國外也大受歡迎，但也因此產生問題……

　　原作受歡迎的程度目前還看不到停歇的趨勢。不論是在日本還是其他國家，都陸續出現漫畫銷售一空的狀況。特別是在外國，有許多人是在看過動畫後成為粉絲，只要在 YouTube 用關鍵字「鬼滅之刃 外國人的反應」來查詢，就能看到外國粉絲因為知名場面情緒激昂而手舞足蹈的影片。外國粉絲對什麼樣的畫面有哪些反應呢？敬請一邊想像他們與日本人不同的喜好，一邊盡情觀賞吧。

　　在海外人氣急速上升的另一方面，很可惜的是有些地方因為對歷史的考量而有做過變動。具體來說，是在電視版動畫中「日本劍士代代繼承的耳飾」圖案。這個耳飾與繼國緣壹的出生和家族有關，是故事的關鍵道具，圖案代表著「太陽之神」的守護。但是在中國播出時，則因為「與旭日旗相似」如此的政治因素考量而做了變更。從本來是光芒從太陽（圓）以放射狀散開的設計，變更為太陽與地面之間畫出格線的設計。

中國版的耳飾設計

　　不過，要從主角炭治郎所有的繪圖分鏡中修改耳飾應該極為困難吧，在動畫中仍有看到部分的修改遺漏，有些是直接使用原本的設計播出。外國的製作現場想必應該很辛苦吧。

珠世 TAMAYO

渾身散發高貴感的淑女 鬼化前是好人家的才女？

雖然身為鬼，但是與鬼舞辻無慘敵對並協助鬼殺隊，是位容貌秀麗的女性。因為有醫學方面的知識，改造了自己的身體，脫離鬼舞辻無慘的詛咒，甚至還抑制了鬼的吃人衝動，藏身融進人類社會中按部就班地進行著對無慘的復仇計畫。她一邊改變居住地一邊治療被鬼襲擊的人類，在行醫的過程中把愈史郎變成鬼並救了他一命。在江戶、明治、大正這段西洋醫學尚未開化的時代裡，她能確立如此成就的醫療，同時進行著對抗無慘的準備工作，可以想見她在變成鬼之前，是個具備相當程度教養的才女。

不過，珠世之所以會對無慘憎恨到想研究醫學到這個程度，是因為自己在變成鬼之後吃掉了丈夫和孩子的後悔與憎恨驅使，加上她在自暴自棄之下殺了很多人，為了懺悔而抱著必死的覺悟。

珠世停止了無慘的再生能力，只差一步就成功的遺憾，炭治郎他們一定會為她消弭的。

人物介紹

誕生：推測是戰國時代（超過300歲？）
外表特徵：紅色椿花圖樣和服
初次登場話數：第14話
官方人氣投票：第18名
動畫配音：坂本真綾
特殊能力‧血鬼術：
惑血　視覺夢幻之香
惑血　白晝的魔香
惑血　自由靈活之香

愈史郎

YUSHIRO

其實相當有實力
討伐無慘的關鍵人物

愈史郎藉由珠世的能力，透過變成鬼克服了不治之症，外表乍看之下像個少年。在連載第192話的當下，他成為無慘以外唯一還活著的鬼。多虧珠世為他進行過手術，他雖然是鬼卻擁有完全不用吃人，只需少量的鮮血就足以維生的身體構造。同時具備了即使沒有吃人類，就算頭被砍掉也能再生的強大能力。

因為他被珠世救了一命，對她懷抱絕對的忠誠，就算知道是單戀（珠世畢竟是前人妻），仍然對她懷抱強烈的思慕之情。

他的血鬼術是來自珠世的幻惑系，主要是控制視覺。這個招式在鬼殺隊劍士們的戰鬥中非常有效，在還不成熟的炭治郎討伐直屬無慘的矢琶羽時，也做出了極大貢獻。此外他在無限城還欺騙過無慘，做出了超越柱的驚人活躍。愈史郎在負傷者眾多的決戰中，活用了珠世親自傳授的治療能力拯救鬼殺隊，他一定會成為左右今後發展的重要人物之一。

人 物 介 紹

誕生：35 歲
外表特徵：白色和服下有穿一件淺綠色的帶領襯衫
初次登場話數：第14話
官方人氣投票：第17名
動畫配音：山下大輝
特殊能力·血鬼術（視覺操縱能力）：
蒙眼之術
視覺借用之術
遠視之術
視覺操縱能力

變成鬼的人們

繼國巖勝（黑死牟）

黑死牟是最強的十二鬼月。生前是戰國時代的名門武家‧繼國家的長男兼繼承人。從他平時的態度和言行，可以推測他曾接受過嚴格的武士教育。雖然他也是霞柱‧時透無一郎的祖先，但是繼國的家名在那之後就中斷了。他嫉妒雙胞胎弟弟繼國緣壹（太陽耳飾的劍士）的才能，雖然是殺鬼劍士，卻墮落在無慘的支配下，繼國家或許就是因此而家道中落。這裡劇透一下，與黑死牟死鬥的最後，從屍骸中顯露出了笛子，而在第186話中有揭曉其「真正含意」，著實會讓讀者看了淚流不止。

「萬世極樂教」的教祖（童磨）

上弦之貳‧童磨在人類時代，曾被當作新興宗教的教祖崇敬供奉。他有著美麗外表和極

高智商，從小就有誆騙他人的天賦才能，被描寫為天才的指導者，有時會帶來殘酷的合理主義和現實主義，另一方面則完全沒有描寫到他對於自己不是人類的留戀和後悔。

他好色的父親不斷地對信徒出手，母親因為嫉妒而殺死父親並服毒自殺。就算親眼目睹這樣的慘況也面不改色，或許這樣的他才是能成為鬼的「真正的鬼」吧。

狛治（猗窩座）

上弦之參‧猗窩座的人類時代，是個笨拙但會為家人著想的溫柔孩子。在貧困生活中，他想要買藥給臥病在床的父親，因為這個想法而去偷東西，弄髒了自己的雙手。父親想到兒子一再犯罪，受不了自責之苦而自殺。狛治便自暴自棄並離開江戶，拯救他的是經營武術道場，一名叫慶藏的男人。狛治因為慶藏的寬宏

78

大量，以及幫忙看顧他生病的女兒戀雪而找回了人性。戀雪的身體恢復健康後，兩人不知不覺相戀……在慶藏也認可的情況下，決定由狛治繼承道場。不過因為其他道場的報復，慶藏和戀雪遭到毒殺，狛治再度失去想要保護的重要之人。悲憤不已的狛治，徒手殺死了敵對道場的所有門下生，經由第一次見識到自己發狂的無慘之手而墮落為鬼。

欺騙他人自己看不見的小偷（半天狗）

上弦之肆‧半天狗的人類時代在原作故事中只有兩頁描寫（第15集第42頁）。不過，在那段簡短的描寫中，可以知道他生前醜陋的生存方式。他背叛人類的善意，不斷地偷竊和殺人，因為說了過多的謊言而被判斬首時為無慘所救，才會變成鬼。

虐待動物的怪人（玉壺）

到了上弦之伍‧玉壺，在原作中已經沒有人類時代的描寫。唯一的線索是公式漫迷手冊第106頁「大正竊竊私語傳說」的敘述。他出身自漁村，會殘殺動物和魚並縫合屍體，是個自稱藝術家，假裝時髦的異常者。

梅＆妓夫……悲哀的遊郭花魁
與下人（墮姬＆妓夫太郎）

上弦之陸‧墮姬與妓夫太郎兄妹是吉原妓女所生的孩子。梅的名字是取自母親罹患的梅毒（性病），哥哥妓夫太郎則是連名字都沒取，由遊郭的下人「妓夫」叫他妓夫太郎。從幼年時期就開始接客的梅，用髮簪戳瞎武士客人的眼睛使對方失明，因此遭到活生生被燒死的懲罰。為了幫妹妹報仇，妓夫太郎殺死武士和遊

郭的老闆娘後逃走。兄妹因童磨之手而墮落成鬼。

綾木累……被欺騙的少年（累）

下弦之伍・累，因為渴求家族之愛而支配著眾多的鬼並攻擊鬼殺隊。在體弱多病的人類（少年）時代，被無慘誘引父母…「真是可憐，我來拯救他吧！」（第5集第170頁）而變成了鬼。這裡要注意的是，累跟禰豆子一樣，就算變成鬼也沒有吃掉雙親。雖然是因為被雙親攻擊才憤而殺死他們，但是他仍違反本能沒有吃掉雙親，可見家族愛的程度就是如此強烈。

無法滿足的作家（響凱）

被剝奪十二鬼月下弦之陸的位置，為了讓無慘認同自己，而讓炭治郎等人走投無路的響凱，在人類時期是名不賣座的小說家。順帶一

提，大正時代也是「大正浪漫」這個戀愛小說等作品開花結果的時代，響凱或許也是受到該時代的文化影響，夢想成為成功的作家。

仰慕哥哥的年幼少年（手鬼）

最後是在入隊測驗中讓炭治郎痛苦不堪的「手鬼」。他生前是仰慕哥哥、天真無邪的少年。在變成鬼之後失去了心，即便如此他在黑暗中仍希望哥哥能握著他的手，而從這個願望的記憶，他化身為身上纏繞著數隻手，外表強悍的鬼。

第二章

惡鬼考察

考慮到部分讀者尚未看過週刊連載，本章內容會以截至第 19 集已公開的情報為主。敬請諒解。

黑死牟

KOKUSHIBOU

| 被誰打倒 | 截至第19集為止不明 |
| 殺死了誰 | 截至第19集為止不明 |

以一名劍士身分與對手對峙，十二鬼月最厲害的鬼

上弦之鬼的成員全都很有個性，其中，黑死牟更是獨樹一格，是個只是靜靜地在那裡——就散發出蕭穆氛圍的鬼。

因為他正式登場是在無限城與時透遭遇之時（第19集第164話），目前出場的場面還不多。不過他不愧是十二鬼月中最有實力的鬼，在僅僅5話之內就展現出實力差距，力壓霞柱·時透。

用一句話來形容戰鬥中的他，就是「武士」。他會坦率地讚美對手的策略和招式。尤其是對時透，或許也因為他是子孫的關係，

「不愧是我的後裔……」（第19集第165話）黑死牟甚至還表現出深受感動的樣子。面對認真攻擊而來的對手就要認真地回應，從這個重視禮儀的精神，也能看到他如武士般的價值觀。黑死牟不像其他的鬼有著殘酷的思想和扭曲的價值觀，只是以一名劍士的身分，純粹與眼前的對手全力交手，這就是黑死牟式的戰鬥方式。

82

月之呼吸中三日月四處散落的描繪 令人印象深刻

黑死牟所使用的月之呼吸，隨著揮刀動作會呈現數個小三日月散落的效果，讓人印象深刻。這些細小三日月形狀的刀刃，應該也能施展出銳利的攻擊和速度快到看不見的斬擊。他的招式之快，被同時具備快慢速度的時透稱為「不同境界的速度」（第19集第165話）。從他一眨眼就砍斷時透的手臂，還有斬斷玄彌的身體，就能知道他的劍術有多麼熟練了。

再從獪岳使用血鬼術強化雷之呼吸威力這個例子可以知道，黑死牟施展的型很有可能也是藉由血鬼術進一步地提升威力。

我要是不拔刀……那就太失禮了。

大正四方山話

「牟」字的意思是？黑死牟的名字由來

黑死牟名字中的「牟」這個日文漢字，有貪得無厭的意思（出處：OK辭典）。貪得無厭——也就是慾望無窮、不知滿足，這個含有細微差別的辭彙，總覺得跟黑死牟有點不太相符。他既不像猗窩座那種戰鬥狂，也不像妓夫太郎那樣因為憎恨而殘忍殺害人類，為什麼會把「牟」這個字當作名字呢？截至第19集為止，從他的言行來看，原因可能是他身為劍士的志向。就算是墮落成鬼的現在，他也不感到滿足地繼續磨練自己的招式，或許是為了表示他積極向上的決心，才會用「牟」這個字。

上弦之貳

DOUMA

童磨

殺死了誰	被誰打倒
極樂教信徒們、嘴平琴葉、胡蝶加奈惠、胡蝶忍	胡蝶忍、栗花落加奈央、嘴平伊之助

有笑有淚！
舉止像人類的情感缺乏者

環視上弦眾鬼的容貌之時，乍看之下比誰都還要像人類的，或許就是童磨了。

與同伴再會時他會露出滿臉笑容（第12集第12頁），抱住想要為姊姊報仇而對自己兵刃相向的忍，叫著「我真的好感動啊！」（第17集第15頁）並流著淚——就像人類一樣坦率地表現出喜怒哀樂，然而他的所有舉止全都是演技。就如加奈央推測的一樣，童磨的

心不會因為任何事而動搖，追根究柢，他其實根本無法理解喜怒哀樂的心情。

如同符合鬼舞辻的分析一般，「依然殘留許多人類部分的鬼都先被打敗了。」（第12集第20頁）擁有清晰生前記憶的童磨看似很快就會退場，但是他卻一直倖存到無限城的決戰之前，而且還成為上弦之貳。可以推測欠缺情感就是讓童磨與人性分離，作為鬼變得更厲害的主要原因。

惡鬼情報

◎初次登場話數
　第 98 話

◎血鬼術和特殊能力
　蓮葉冰　枯園垂雪
　凍雲　蔓蓮華
　寒烈的白姬　寒冬冰柱
　散落蓮華
　霧冰・睡蓮菩薩
　粉塵
　結晶御子

童磨在無限城與忍、加奈央和伊之助三位深具實力的對手交戰，而且他所施展的血鬼術，比其他上弦之鬼們要多上很多。會使用符合宗教團體教祖身分的「蓮華」、「菩薩」等主題也是一大特徵。

尤其是會四處分散，讓肺泡壞死的冰冷空氣「蓮葉冰」，不論是作為攻擊還是防禦招式，都可以說是極具效果的萬能招式。首先用蓮葉冰跟對手拉開距離，再用其他血鬼術給予最後一擊，這似乎就是童磨取勝的模式。

此外，他施展的攻擊都是冰和冷空氣等「冰涼物體」，應該也是代表著他什麼都感受不到的冰凍之心。

大正四方山話

童磨欠缺情感是天生還是後天？

忍對童磨的憎恨，以及無法自己親手葬送童磨的懊悔，對同伴的信賴等等，在接觸到忍所懷抱的各種活生生情感時，童磨第一次表現出像人類的情感。

「絲毫沒有感到悲傷或是寂寞。」（第19集第163話）不過從他到最後的最後對忍懷抱戀愛之情看來，他欠缺情感可能不是與生俱來，而是後天影響。

在好色的父親和憎恨著父親的母親身邊成長，自年幼時期就被當作教祖崇敬，為了從這個特殊環境中保護自己的心，他才會把情感封閉起來吧。

猗窩座 AKAZA

無法保護重要的人……

因後悔的反作用突變成戰鬥狂

被誰打倒	自爆？（每次被炭治郎和義勇砍斷脖子就會再生，但是最後自己拒絕再生）
殺死了誰	煉獄杏壽郎（※在此之前殺死的也都只有男性）

上弦之參・猗窩座曾在無限列車篇奪走炎柱・煉獄的性命，在無限城篇則是將水柱・富岡和炭治郎逼迫到極限。「跟我永遠地戰鬥下去吧！」（第8集第55頁）從他一臉喜悅地對煉獄叫嚷著的這個場面也能知道，對猗窩座來說，跟屬害的人交手比碰到任何事都要開心。他沒有虐待和讓對手感到痛苦的殘酷思想，看起來猗窩座只是單純地為了比較能力然後獲勝，才會不斷地上戰場。他應該也懷抱著想要完成鬼舞辻命令的義務感，但是更驅使他勇往直前的，應該是「想要跟強者戰鬥然後獲勝」這個慾望。

生前的他跟現在身為鬼一樣，每天都在揮舞拳頭。不過那時候的目的跟現在截然不同，他原本是為了保護父親和恩人以及心愛的女性而戰，是個心地善良的人。由此可知，正因為他是為了重要的人才想要讓自己變得更屬害，所以在失去保護對象並墮落成鬼之後，才會為了填補空虛而反覆不斷地戰鬥。

惡鬼情報

◎初次登場話數
第63話

◎血鬼術和特殊能力
術式展開 破壞殺・羅盤
破壞殺・空式
破壞殺・亂式
術式展開 破壞殺・滅式
破壞殺・腳式 冠先割
破壞殺・腳式 流閃群光
破壞殺 鬼芯八重芯
破壞殺・碎式 萬葉閃柳
破壞殺・腳式 飛遊星千輪
術式展開 終式 青銀亂殘光

用千錘百鍊的武術和鬥氣 感知對手的血鬼術

猗窩座基本上是用自己的拳頭戰鬥，因此會需要進入對手的攻擊範圍。雖然看起來與用刀的鬼殺隊隊員戰鬥應該是壓倒性的不利，不過猗窩座有準備彌補弱點的「術式展開・破壞殺・羅盤」這個血鬼術。他藉由這個招式感應對手的鬥氣和推測舉動，在攻擊和防禦上都能先發制人。

此外，在他變成鬼時鬼舞辻曾告訴他：「我想打造十二個強大的鬼（中略）。」（第18集第88頁）從這句台詞可以知道，猗窩座從創立時就待在十二鬼月了。經過漫長時間與豐富戰鬥經驗而鍛鍊得十分熟練的武術，以及能夠掌握對手行動的血鬼術，兼備以上兩種優勢的猗窩座，可以說是最強的敵人之一。

大正四方山話

意外地長舌！猗窩座愛講話的原因

就回憶場面來看，生前的猗窩座（＝狛治）雖然不是沉默寡言，但也看不出來是個口若懸河、喜歡說話的類型。不過在人類時代話很少的他，卻對富岡坦言：「我倒是很喜歡說話呢！」（第17集第119頁）

雖然能想到好幾個他喜歡說話的原因，不過對於從人類時代「為了保護而戰」到變成鬼，目的變成「戰鬥並勝利」的猗窩座來說，知道敵人有怎樣的想法和個性之後再打倒對方，或許變成了是很重要的事。戰鬥都有明確的理由，可以說唯有賭上性命想要獲勝的強者，才是變成鬼的猗窩座戰鬥的動機吧。

半天狗

HANTENGU

被誰打倒	竈門炭治郎
殺死了誰	吃掉超過200個人

毫無同情的餘地？
不論生前還是鬼化後都是大騙子

「鬼曾經是人類，因為跟我一樣，曾經是人類啊。」（第5集第184頁）就如象徵炭治郎所說的話，原作中的鬼並不是單純的壞蛋，幾乎所有的鬼本來都是人類，而且有著悲傷的過去。不過半天狗應該是其中的例外。

他生前為了保護自己而不斷地說謊，本質跟變成鬼之後並無二致。明明攻擊刀匠的村子，卻說自己是「善良的弱者」，只能說跟

他的行動互相矛盾。總是表現出膽怯的樣子，也是為了博取周遭同情的演技，可以想成是他的處世之道。半天狗徹底的自保行為，終於超越了他說謊成性的領域，就算說是一種人格障礙也不為過。

「不要逃避責任啊啊！」（第14集第187頁）如果他能因為炭治郎的怒吼而改過向善的話，讀者對他的印象或許也會有所改變。

惡鬼情報

◎初次登場話數
　第98話
◎血鬼術和特殊能力
　雷擊（積怒使用）
　強風（可樂使用）
　超音波（空喜使用）
　十字長槍＋體術（哀絕使用）
　激淚刺突（哀絕使用）
　木之石龍子（憎珀天使用）
　狂鳴雷殺（憎珀天使用）
　無間業樹（憎珀天使用）
　狂壓鳴波（憎珀天使用）
　分裂／縮小／合體

讓喜怒哀樂的分身與對手戰鬥，
自己則一味地逃跑

即使是在戰場上，半天狗的價值觀也沒有改變。半天狗本人（本體）總之就是到處逃竄，完全不參與戰鬥。

代替以保身為第一要務的本體戰鬥的是，擁有各式各樣情感的分裂體們。「空喜」、「積怒」、「哀絕」、「可樂」是基本的四隻，最後會合體變形為「憎珀天」。不僅數量眾多，而且都會使用血鬼術，是個相當棘手的敵人。

本體一直躲藏的地方「恨之鬼」也曾經登場，恐怕除了在刀匠篇登場的種類以外，半天狗擁有的任何情感都存在著分身。

大正四方山話

為什麼會加上「半」？
考察半天狗的名字由來

天狗的個性是①「情緒起伏劇烈，自信滿滿時會自信過剩」，②「有要求潔淨的潔癖」（日本大百科全書），半天狗完全符合①的要素呢。情緒起伏激烈時會出現空喜、積怒、哀絕、可樂四隻分身，「自信滿滿時會自信過剩」則是在指憎珀天。

不過半天狗並未具備②的要素。因為在他的心裡，連一點點討厭不正當行為的高潔精神都沒有……名字會加上「半」，或許因為他是「非完整天狗的半吊子」。

玉壺

GYOKKO

被誰打倒	殺死了誰
時透無一郎	刀匠村的人們

自稱藝術家！
為了作品而殺生的瘋狂之鬼

鬼臨終時登場的悲傷背景故事和走馬燈場面，是原作大受歡迎所不可或缺的要素之一。

在這個層面上，上弦之伍・玉壺或許是個有點可憐的角色……因為作者沒有為他描寫讓人落淚的過去插曲，結果使得他沒有獲得同情的餘地，讓讀者對他的印象落得只是個瘋狂角色就結束了。

此外，他跟其他的鬼不一樣，看起來對戰鬥本身似乎毫無興趣。在刀匠村反覆殺生也是為了創作作品。由此可以推測，殺人對玉壺來說，只是一種為下次的創作蒐集材料的行為而已。

結果因為身為柱的時透不把他當一回事，鋼鐵塚又一心一意地研磨著刀，玉壺為了讓他停下鍛刀的手而做出攻擊，都是出於他身為藝術家的自尊吧。雖然他遵從鬼舞辻的命令，但玉壺真正的心聲，應該是想要埋首於創作作品。

惡鬼情報

◎初次登場話數
　第98話
◎血鬼術和特殊能力
　水獄鉢
　一萬滑空粘魚
　陣殺魚鱗
　千本針・魚殺
　產生出金魚形態的手下
　蛸壺地獄
　脫皮變態
　神之手

90

其實是個多才多藝的實力者?!
用創作和海洋生物當作武器

在刀匠村釋放金魚形態的手下，以及把時透關起來讓他無法逃脫的「水獄鉢」等招式，不愧是自稱藝術家的玉壺，他的血鬼術「創造」能力引人矚目。另外，玉壺戰鬥最大的特徵，就是以海洋生物作為主題。由來應該是因為他自漁村出生長大（公式漫迷手冊第106頁）。從他用魚鱗覆蓋全身的最終型態，應該也可以推測他的起源是大海。能夠攻擊特定對象，也能做出大範圍攻擊，玉壺其實是個戰鬥能力很優秀的鬼。如果他能把注意力集中在戰鬥上，或許可以升到更高層也說不定。

大正四方山話

起源是蛸壺?!
玉壺喜歡美麗的壺的原因？

　　玉壺從壺裡探出頭的模樣，就像從蛸壺爬出來的章魚。其實在他的血鬼術之中，也存在著名為「蛸壺地獄」，召喚出巨大蛸的招式。從他使用許多源自蛸壺的招式來推測，玉壺生長的漁村很可能盛行捕捉蛸壺。

　　此外，玉壺很喜歡美麗的壺，應該也跟他的生長環境有關。因為蛸壺是以素燒陶器為主流，就算稱讚也不能說是華麗的設計。在模仿藝術家使用蛸壺時，他內心或許懷抱著「想要做出更華麗的壺！」這種更大的慾望。

墮姬、妓夫太郎

DAKI・GIYUUTAROU

被誰打倒
我妻善逸、嘴平伊之助（墮姬）
竈門炭治郎（妓夫太郎）

殺死了誰
遊郭的花魁們
※墮姬殺死七個柱，妓夫太郎殺死十五個柱

「人若犯我我必奉還」、「美即是正義」
以此為信念的兄妹

原作中有描寫各種類型的「兄弟姊妹」，唯一作為鬼登場的是墮姬和妓夫太郎。哥哥妓夫太郎為了拯救妹妹的性命而選擇成為鬼，變成鬼也依然為妹妹著想。失去人類時代記憶的墮姬也依賴著哥哥，她撒嬌的舉動在作品中隨處可見。

不過那是在兄妹之間讓人看到的一面，身為鬼的兩人是遵從自身信仰殺人吃人，偏離正道的惡鬼。從妓夫太郎的台詞：「我會替妳討回公道，妳被欺負的份，我一定會討回公道。」（第10集第131頁）可以看到他對人類深沉的怨恨；從墮姬的台詞：「而且美麗又強大的鬼，不管做什麼都可以……」（第10集第39頁）可以看出她的傲慢和殘忍。

妓夫太郎仍保有人類時代的記憶，兩人的價值觀跟其他鬼相比，並沒有太大的差別，但是變成鬼之後，似乎加強了「只要我們兄妹倆好其他都無所謂」的想法。

惡鬼情報

◎初次登場話數
墮姬（第73話）
妓夫太郎（第85話）
◎血鬼術和特殊能力
八重帶斬（墮姬）
蚯蚓腰帶（墮姬）
飛行血鐮（妓夫太郎）
跋弧跳梁（妓夫太郎）
圓斬迴旋・飛行血鐮（妓夫太郎）
劇毒「血鐮」（妓夫太郎）

慢慢地折磨對手
是墮姬和妓夫太郎的戰鬥方式

妹妹用腰帶保護哥哥，哥哥把自己的眼睛給妹妹，並把力量分給她……像這樣為彼此補足力量的戰鬥風格就是他們的真面目。

不過因為到目前為止墮姬殺害了七名柱，而妓夫太郎則殺害了多達十五名柱，可以說兩人各自也擁有很強的戰鬥力。

尤其是妓夫太郎擁有數種血鬼術，以及用有毒的血鐮當作武器，一步步地將音柱‧宇髓逼到走投無路。墮姬想起鬼舞辻邊喃喃自語著：「當然沒問題！我會如你所願」，將她折磨到死……」（第10集第68頁）就像這句話中所表現的想法，她似乎很喜歡花費時間給予對手痛苦，折磨之後再奪走對方性命的手法。

大正四方山話

墮姬喜歡「姬」這個貴族稱呼，
以及對美執著的原因

喜歡「○姬」這個貴族稱呼，以及用是否美麗來當作判斷基準，應該跟墮姬還是人類時的遭遇有關。就像妓夫太郎在內心的獨白所說過的，如果她出生在富裕的家庭，有著非凡美貌的她應該會備受疼愛，像公主一樣地長大。此外，對於她以燒死這個形式迎接人生終點，應該也懷抱著「無法讓她保持美麗的樣子」這樣的悔恨吧。

堅持用姬這個稱呼，以及對美麗非比尋常的執著，應該都是源自人類時代「想要被更多人所愛」、「希望更受到重視」這樣的願望。

獪岳

KAIGAKU

殺死了誰	被誰打倒
──	我妻善逸

正確評價我的人就是善類！仰賴扭曲判斷基準的鬼

獪岳變成鬼之後，各式各樣的怨恨變得極為顯著。他在修業時代曾說：「師父是個很了不起的人。」（第4集第170頁）後來卻不當一回事地笑著：「既然爺爺痛苦地死去，那就清淨多了。」（第17集第41頁）……兩者的差異真是太令人失望了。

因為獪岳的個性從生前就是「認為只有自己才有資格受到特殊待遇」（第17集第46

頁），所以他會對桑島把自己跟善逸一視同仁地培育懷抱不滿，也可以說是理所當然的。

不過他在人類時代對恩師應該依然相當尊敬才對。

獪岳變成鬼的契機，是與上弦之壹·黑死牟偶然相遇。「只要能活下來，總會有辦法的……」（第17集第48頁）這時的他哀求饒命，單純是為了活下去，成為鬼只是結果論。然後在成為鬼之後，他至今懷抱的不滿一口氣爆發出來，比一般人更加渴望得到認可。

惡鬼情報

◎初次登場話數
　第34話
◎動畫配音
　細谷佳正
◎血鬼術和特殊能力
【雷之呼吸】
　貳之型　稻魂
　參之型　聚蚊成雷
　肆之型　遠雷
　伍之型　熱界雷
　陸之型　電轟雷轟

強化雷之呼吸的威力（劈裂皮膚和焚燒肉體的斬擊）

用血鬼術強化
雷之呼吸的型＋龜裂斬擊

原本是鬼殺隊劍士的獪岳，並不是使用原創招式，而是以強化雷之呼吸威力的形式來使用血鬼術。他的斬擊被描寫為不同於善逸的黑色，可說是一大特徵。

此外他也會藉由血鬼術強化威力，除了本來的傷害以外，還會加上皮開肉綻的龜裂效果。就如愈史郎的預料和所說的，龜裂要是持續擴散，連眼球都會保不住，是個就算只有瞬間擦過，也能持續給予傷害的可怕招式。具備持續的效果並逐漸侵蝕對手這一點，與將有毒的血鐮當作武器的前上弦之陸・妓夫太郎有共通之處。

大正四方山話

獪岳有改過名字？名字的意義和為他取名的是誰？

擁有「狡猾」、「奸詐」（出自大辭泉）這些意思的「獪」這個字，用來作為人名會讓人感覺有些不適合。由此可知「獪岳」或許不是他真正的名字。如果悲鳴嶼知道以前一起在廟裡生活過的獪岳加入鬼殺隊，在跟炭治郎說以前的事情時，應該就會提到獪岳的名字了……

依本人的判斷可能是使用假名，也可能是桑島收獪岳當弟子時，給他取了新名字。希望他不要忘記為了自救而曾經把鬼帶進廟裡，那個「狡猾的自己」，希望他以鬼殺隊隊員身分為人類做出貢獻並且贖罪——或許桑島在獪岳這個名字中隱藏了這樣的願望。

鳴女

NAKIME

很得無慘的歡心？
自由自在地操縱空間的琵琶演奏者

截至第19集為止，鳴女的戲分仍然很少，不過令人意外的是她第一次登場是在第51話（第6集第167頁），比其他上弦之鬼都要早很多。儘管那時她還不是十二鬼月之一，但從她以鬼舞辻的得力助手身分工作，也能看出鬼舞辻對她非常信賴。除了探索能力以外，她還會使用琵琶自由自在地操縱空間的血鬼術，讓跟她交戰的伊黑抱怨：「煩人程度跟難搞程度卻是一流的！」（第19集第164話）除了職務聯絡般的台詞以外，她幾乎不開口說話，個性和價值觀仍是未知數。

又找到一個人了

大正四方山話

筑前琵琶的演奏者？驗證生前的鳴女！

鳴女之所以會運用琵琶戰鬥，應該跟其他鬼一樣，與生前的生活方式和興趣有關。

從中國流傳到日本的琵琶文化，自古以來就受到大眾喜愛，存在許多流派。其中跟鳴女特別相關的，應該是「筑前琵琶」。

筑前琵琶源自筑前盲僧琵琶，明治時代時創始於博多，隨後盛行全日本。明治時代中期到大正時代被稱為「娘琵琶」，成為女性在出嫁前必學的樂器。變成鬼之前的鳴女，或許曾經以女性演奏者身分演奏過琵琶。

這可能真的是職場霸凌……
被鬼舞辻殺害的下弦眾鬼

　　在 JUMP 格鬥漫畫中沒有一套例外，原作也出現了相當嚴重的「力量通膨」。「前」下弦，而且是最低階的響凱在漫畫雜誌中登場時，都給予炭治郎相當程度的威脅，讓讀者留下「他究竟能否戰勝這個鬼呢？」這樣的印象。而且下弦從下面數上來第二個的累登場時，也被描寫成令人感到絕望的強悍。同伴們都陷入瀕臨死亡的狀態，最後是由炭治郎和禰豆子使出渾身解數，用合體招式火神神樂勉強獲勝！結果之後馬上卻變成「呵呵呵，他是四天王之中最弱的……」。

　　到這裡，原以為會繼續跟下弦之肆、參、貳的鬼戰鬥下去，沒想到鬼舞辻竟然解雇所有的鬼……如同字面的意思，把他們「炒魷魚」了。在作品中連他們的名字都不太清楚，還是在公式漫迷手冊（第 90 頁）中揭曉。下弦之肆・「零余子」，下弦之鬼中唯一的女性，是會讓喜歡野獸派的讀者正中紅心的可愛角色。下弦之參・「病葉」很會察言觀色，是個比任何人逃得都快，擁有絕佳狀況判斷力、行動力和敏捷度的鬼，卻仍然被開除。下弦之陸・「釜鵺」的想法被讀取，在會議一開始時就被殺了。就連下弦之貳・「轆轤」的祈求都被當作是下指令而遭到退場，連被殺的方式都不太清楚。倖存下來的只有下弦之壹・魘夢。他被鬼舞辻分享大量鮮血而提升了實力。不過就算他參與接替上弦之鬼・墮姬和妓夫太郎的血戰，以作品中的描寫來判斷，要獲勝似乎很困難。就算都稱為鬼，還是會有個體和實力的差距。

下弦之壹

魘夢

ENMU

殺死了誰
40名以上的乘客和鬼殺隊隊士（在煉獄抵達之前）

被誰打倒
竈門炭治郎、嘴平伊之助

用美好的夢境使人迷惑，善於預測的演技派，下弦之首

「其實，我喜歡讓人做了幸福的夢之後再做一場惡夢。」（第7集第130頁）這段台詞可以說完美詮釋了魘夢的價值觀。不是一開始就讓對方感到痛苦，而是先提昇對方的幸福感再將其打入絕望之中……是個與鬼之名相符的殘酷思想。

此外，魘夢也是在累死之後，被召集的下弦之鬼中唯一的倖存者。雖然一個個鬼們

都因為讓鬼舞辻勃然大怒而慘遭殺害，卻只有他表現出瘋狂的反應。「能夠聽見其他鬼的吶喊聲真是開心」、「謝謝您把我留到最後」（第6集第191頁），讓無慘感到很滿意，結果被分享了鮮血，成功得到更多力量。

從他在鬼舞辻刺下刀刃時所露出的令人毛骨悚然笑容看來，或許這個發展是依照魘夢的預料。要怎麼做才能讓人高興？要怎麼做才能讓人絕望？……這完全是理解人心的魘夢才會有的情節。

惡鬼情報

◎初次登場話數
　第51話

◎動畫配音
　平川大輔

◎血鬼術和特殊能力
　強制昏倒催眠的低語
　強制昏倒睡眠‧眼
　鉸痕（法術）
　融合（與火車）

沒有物理攻擊！
用各種手段誘惑人進入夢中世界

魘夢並不是攻擊力很強的類型。根據他在無限列車的戰鬥來看，「強制昏倒催眠的低語」、「強制昏倒睡眠‧眼」等血鬼術，都是把比重放在睡眠，並不具備物理攻擊的招式。

無法直接給予對手傷害這一點，或許是他無法升到上弦的重要原因。

避免一對一戰鬥，用「讓你做一場幸福的夢」來誘惑人類並命令他下殺手，都是為了要彌補自己戰鬥能力低下的弱點。當然就像本人說的，因為想看到攻擊對象和協助者充滿絕望的臉，也是其中一個原因。

大正四方山話

如果魘夢用自己的血鬼術做夢的話？

魘夢最後讓自己的身體跟列車融合，想把所有乘客當作人質。這樣做比一個個破壞精神核心要來得有效率，當然也是其中一個原因。

不過這個列車融合的方法，也可能是他人類時代的願望表現。生前一直懷抱著「想要跟他人有聯繫」，這個願望殘留在魘夢的心中，或許因為如此，他最後才會選擇這樣的手法。

在眾多友人的圍繞下，聊著無所謂的話題並互相笑著──假使魘夢把血鬼術用在自己身上做一場幸福的夢，或許會夢到這樣樸素且溫暖的夢境吧。

能夠作著夢而死去

累
R U I

被誰打倒	富岡義勇
殺死了誰	親生父母、鬼殺隊下級隊士

後悔變成了鬼，
執著於家人的那田蜘蛛山之主

如同在一旁目送累離去的炭治郎所說：

「鬼是空虛的生物，是悲傷的生物。」（第5集第184頁）累「本來是人類」這個事實，可以說反而讓讀者對他這個角色印象深刻。

他跟其他鬼最大的不同在於，累一直很後悔變成鬼這件事。雙親想跟吃人的兒子一起贖罪而打算全家自殺、同歸於盡，憤恨的累殺了他們之後感到悔恨，為了跨越巨大的後悔和期望的行動，就覺得很難過⋯⋯

喪失感而想到的方法，就是跟其他的鬼組成偽裝家庭。

「家庭遊戲」開始之後，他最重要的工作就是創造「理想的家庭」。累不僅對進入新家那田蜘蛛山的人毫不留情地痛下殺手，就連無法扮演好「媽媽」和「姊姊」的同伴鬼都會加以制裁。一想到他這些殘酷行為都是源自於「想重新擁有家人」、「想要羈絆」這樣的後悔和期望的行動，就覺得很難過⋯⋯

惡鬼情報

◎初次登場話數
第 29 話

◎動畫配音
內山昂輝

◎血鬼術和特殊能力
鋼絲
刻系牢
殺目籠
刻系輪轉

動畫版的鋼線攻擊值得一看！
以效果聲和美麗影像完美重現

就像從「鋼絲」、「刻系牢」等招式名稱可以看出，累的血鬼術是以線為主。使用高硬度的鋼線來割裂對手，或是用線把對手關起來後束縛絞死就是其戰鬥風格。在動畫中他的戰鬥場面，可以清楚了解他所使用的線的速度。隨著「咻」的效果聲，線延伸出去轉眼間就抓住對手……聲音和影像效果讓累的招式更加醒目。

此外，線這個主題除了象徵他的核心「與家庭的羈絆」，同時應該也源自於他生前玩過的翻花繩。翻花繩對身體虛弱的累來說，想必是悲傷的回憶。

大正四方山話

鬼舞辻對累說「真是可憐」的真正含意

　　將累變成鬼之際，鬼舞辻說了：「真是可憐，我來拯救他吧！」（第5集第170頁）從殘忍且毫無慈悲之心的鬼舞辻來看，這句「真是可憐」應該只是場面話，是沒有特殊含意的空話。不過也不能否認，這時對累說的這句話是出自他的真實心情。

　　在故事中已揭曉鬼舞辻之所以會變成鬼，是因為生病而活不長久的關係。生前曾在死亡深淵徘徊過的鬼舞辻，看到同樣臥病在床的累，或許覺得累的身影跟以前的自己重疊，才發自內心說出「真是可憐」吧。

這是真正的「羈絆」戲想要！

響凱

KYOGAI

最像人類，渴望獲得認同
以回歸十二鬼月為目標的鼓鬼

前下弦之陸・響凱，是在原作登場的鬼之中最像人類的角色。

因為漸漸地無法吃人類而在精神上被逼到走投無路的過程，以及被剝奪下弦之陸位置後拼命地想要奪回的模樣，他擁有人類般的微妙情感讓人印象深刻。

此外，他的武器是生前喜歡的鼓，讓房間旋轉的同時用爪攻擊的「擊鼓」，是能同時擾亂和攻擊對手的優異招式。利用操縱空間玩弄敵人，在這個層面上，可以說是類似新上弦之肆・鳴女的血鬼術。

大正四方山話

響凱與鼓的「某種特性」連結的人生

「鼓」可以說是響凱的代名詞，也是他生前的興趣之一。不過很遺憾的是，他的本領似乎沒有好到能教人的程度。加上雖然以成為作家努力不懈卻無法開花結果，考慮到他的境遇，響凱可以說是嘗過不受才能眷顧之苦的人物。希望因為什麼才能而受到認同——他的心願讓人不得不跟鼓這項樂器作連結。通常為了讓鼓能發出響亮的聲音，會故意弄濕鼓皮後再拍打。若他因為無法滿足渴望被認同的心願，為此好幾次流下不甘心的淚水弄濕鼓，才因而拍打出響亮的聲音，一想到他的過去就讓人覺得很難過。

矢琶羽
YAHABA

用箭頭攻擊的原因，是因為他有討厭骯髒的極度潔癖？

矢琶羽是鬼舞辻派來追殺炭治郎的殺手之一。他使用名為「紅潔之箭」的血鬼術，可以進行追蹤，或是隨心所欲地移動物品。

這個使用箭頭的特殊戰鬥方式，可能是反映自他內心「不想要弄髒自己身體地戰鬥」的想法。在身體消失時甚至顯露出憤怒之情：「居然讓我的臉沾上骯髒的泥土！」（第3集第29頁）總之就是無法容許自己被弄髒。被禰豆子踢的時候，他也大聲嚷嚷：「不要揚起塵土！髒死了！」（第3集第8頁）可以認定這是潔癖才會有的反應。

朱紗丸
SUSAMARU

像小女孩一般吵鬧 自在地操縱手鞠進行攻擊

手鞠鬼朱紗丸跟矢琶羽一起出現在炭治郎等人面前。雖然體型像成熟女性，但是她的舉止卻給人比外表還要年幼的印象。就算是在戰鬥中也很開心地玩鬧，而且從她在身體崩壞的瞬間留下「來⋯⋯玩⋯⋯」（第3集第53頁）的遺言推測，朱紗丸很有可能是在年幼時就過世的少女。

就像雖然是在少女時代喪命，卻變成妖豔成熟女性的上弦之陸・墮姬一樣，變成鬼時未必都會保持死亡時的樣貌吧。

103

沼澤之鬼

只攻擊16歲的少女！
炭治郎在首次任務中斬殺的沼澤之鬼

沼澤之鬼是炭治郎在首次任務中對峙的敵人。他每天晚上都會把16歲的少女拉近自己勢力範圍的黑沼內並吃掉她們。

這隻鬼麻煩的地方在於他有三個身體（公式漫迷手冊第117頁）。他可以分裂成一個有大嗓門且情緒激昂的鬼，一個把吃掉的少女們的遺物當作展示品挑釁的鬼，以及一個會用力咬牙磨牙的鬼。一個本體擁有複數人格這點，讓人感覺跟上弦之肆・半天狗相通。或許這隻鬼是半天狗的低階變換版本吧。

手鬼

怨恨鱗瀧而不斷地吃孩子，
最終選拔的大魔王

通稱為手鬼的這隻鬼，在最終選拔中可以說是大魔王般的存在。手鬼厲害的地方在於防禦固若金湯。因為有無數的手臂層層堆疊保護脖子，刀刃砍不到他。就連實力卓越超群的錆兔都因為刀斷掉而被手鬼殺害（第1集第188頁）。

雖然手鬼從40年前就被關在藤襲山並奪走眾多生命，但是他的存在並未廣為人知的原因，應該是力壓群雄的關係。如果有一個人在遭遇手鬼之後能倖存下來，這隻鬼一定會被收到報告的鬼殺隊劍士和鱗瀧討伐。

第二章

各集考察

第1集 殘酷

故事　竈門炭治郎外出賣碳的期間，家裡慘遭鬼襲擊，家人也被鬼殺害。唯一倖存的妹妹禰豆子則變成了鬼。當時突然現身的鬼殺隊・富岡義勇想要斬殺禰豆子，卻發生了出乎意料的事……

初版發行：2016/6/3　封面：炭治郎與禰豆子

附錄：連載會議用圖／連載開始預告圖／大正竊竊私語傳說等等

炭治郎的故鄉與狹霧山、藤襲山的原型

炭治郎的故鄉是在下著大雪的深山，鱗瀧左近次居住的狹霧山終年雲霧繚繞，而最終選拔的會場藤襲山則是開滿了藤花。

官方將炭治郎的家設定在東京府奧多摩郡的雲取山。雲取山位於埼玉、東京、山梨的交界處，是一座在秩父山地內標高2017公尺的山脈。那麼，狹霧山和藤襲山又位於何處呢？

其實奧多摩方向有許多觀賞山藤的著名景點。其中在西多摩郡日出町，有一棵據說樹齡超過四百年的「大久野之藤」的古藤大樹。如果竈門家在雲取山的話，那就是在藤襲山的旁邊。

另外，位於秩父山地最北方，與碓冰峠

相鄰的長野縣輕井澤町，群馬縣一側所生成的上升氣流會在碓冰峠因為冷卻而產生霧氣，據說一年之中有一百天都是雲霧繚繞，是日本屈指可數的觀霧景點。因此，將此處作為狹霧山的原型應該相當有說服力。

天狗面具、狐狸面具

鱗瀧戴的面具是天狗，據稱擁有自由自在飛翔的能力，從他令人驚奇的速度和體能來看，可以說是很適合他的面具。再者，假設藤襲山就在奧多摩，距離相當近的東京都高尾山藥王院是一座修驗道的著名寺院，當地盛傳天狗傳說。

錆兔和真菰的狐狸面具被稱為白狐，據說會帶給人幸運，是能往返陰陽兩界的存在。

確實是相當適合兩人配戴的面具。

劈開岩石

鱗瀧告訴炭治郎，如果能夠劈開最終試煉的大岩石，就同意讓他參加最終選拔。

這段場景的原型，據說是位於奈良市內「柳生之里」的天岩立神社的鎮社之石‧一刀石。這顆長8公尺、寬7公尺、高2公尺的巨大花崗岩，中間被一分為二。

傳說中這顆岩石，是創立柳生新陰流的劍豪，柳生石舟齋（宗巖）跟隨天狗修行劍法後，終於一刀兩斷所留下的。這或許也是鱗瀧戴著天狗面具的原因。

第2集 你……

故事

炭治郎通過最終選拔，得到了日輪刀。他的第一個任務是前往西北方的城鎮，他在戰鬥覺醒能力的禰豆子幫助下打敗沼澤之鬼。下個任務則是在東京府淺草，炭治郎在那裡遭遇可恨的不共戴天仇敵・鬼舞辻無慘，但是……

初版發行：2016/8/4　封面：炭治郎與無慘
附錄：大正竊竊私語傳說／初期炭治郎／不採用炭治郎／國高中一貫教育！鬼滅學園故事等等

陽光山的地點

日輪刀的原料，是從距離太陽最近的山上採集而來的「猩猩緋鐵砂」和「猩猩緋礦石」（第2集第38頁）。假設藤襲山和竈門家是在奧多摩，鄰接的山梨縣降雨量很少，日照時間非常長，在奧多摩附近的山梨縣大月市也有發現砂鐵的礦床。

另外，如果狹霧山就是長野縣輕井澤町的話，隔壁的佐久市與輕井澤相反，一年中的日照時間是全日本最長。在市內的洞源遺跡，曾發現平安時代後期的製鐵爐。不論是何者，都具備符合陽光山的要素。

赫灼之子

鋼鐵塚用來形容炭治郎的「赫灼」，意思是「閃耀著紅色光芒」，非常明亮。以形象來說，就是光輝燦爛的太陽。根據竈門家與「日之呼吸」的關係來思考，很符合炭治郎的形象，即使只是命名，也隱藏著作者埋下的若有似無伏筆。

凹鼻子翹嘴的面具

鋼鐵塚戴著的凹鼻子翹嘴面具，是在神樂等表演中丑角所配戴的面具。有一個說法是據說「凹鼻子翹嘴（日文：ひょっとこ）」的發音近似負責竈火的「火男（ひおとこ）」，讓人感覺製鐵和鍛刀，都與炭治郎的姓氏

「竈門」有很深的關聯。

禰豆子的足技

在與沼澤之鬼的戰鬥中，禰豆子第一次發揮讓人眼睛為之一亮的戰鬥能力。她在第2集第88頁施展的踢擊，很明顯是跆拳道的足技（下壓踢），而且她還用中段打擊（同集第99頁）和後旋踢（同集第100頁）進行攻擊。

不過，跆拳道是把日本統治時代傳入的空手道與韓國古武術融合而成，在1950年代才正式確立，並不存在於大正時代。但是從來沒有練就格鬥技技能的禰豆子會突然如此驍勇善戰，可以推測鬼的鮮血具備相當厲害的戰鬥能力。

第3集 激勵自己吧



故事

炭治郎遇見雖然是鬼,卻以醫師身分救人的珠世和愈史郎,接著兄妹倆遭遇無慘的刺客・矢琶羽和朱紗丸,經歷一番苦戰終於擊敗他們。在下一個任務等待著他的,則是與最終選拔的同期・我妻善逸和嘴平伊之助的相遇。

初版發行:2016/10/4 封面:炭治郎與善逸

附錄:大正竊竊私語傳說／大正竊竊私語／JUMP GIGA 2016 vol.1 附錄四格漫畫／國高中一貫教育!鬼滅學園故事等等

善逸的特異體質

鼓屋中,善逸不敵「保護三兄妹中次男正一的責任感」和「自身的恐懼感」,因而當場昏睡。他或許是患有睡眠障礙的一種病,稱為「發作性嗜睡病」。這種疾病的特徵是「通過強烈的情緒觸發」,大笑、生氣、恐懼等情緒一高漲,全身就會失去力氣昏倒。以《麻雀放浪記》而聞名的作家阿佐田哲也(色川武大)也因此患有此病而著稱。

其實發作性嗜睡病多半發作於14～16歲,也會出現情慾性的舉止和攻擊性變強等症狀。

善逸會親近不認識的女性,或是在睡著的期間發揮無與倫比的強悍,都是可能發生的。

鼓屋的主人響凱想要吃掉的清（三兄妹中的長兄），擁有數量稀少的「稀有血統」。

說到數量稀少的血統，立刻會想到的就是血型吧。除了ABO型以外，具備（－）和不具備（＋）與恆河猴的血統共通抗原的「Rh型」也很有名。日本人的Rh－比例是0.5％，與白種人的15％相較之下是極低的。

另外，也有像1970年代的F1漫畫《紅色飛馬》中廣為人知的Oh（孟買血型）、D－、KO等稀少血統，清很有可能是屬於那種血型。

炭治郎在肋骨和腳骨都斷裂的狀態下與響凱戰鬥，「加油！炭治郎！你要加油！之前我都做得很好！我是有能力的！」（第3集第165頁）他不斷地鼓勵自己提起幹勁。

因為說出積極的話語而讓事態跟著好轉，稱之為自我肯定。最有名的例子就是日本足球選手本田圭佑小學時代的作文。他的作文中寫著「等我長大以後（中略）我要在世界盃出名，然後進入義大利足球甲級聯賽」，後來他進入AC米蘭，以前寫在作文中的內容變成現實。炭治郎也藉由這段鼓勵自己的話語，逆轉了千鈞一髮的危機。

第4集 強韌之刃

第26話：徒手打架／第27話：嚙平伊之助／第28話：緊急召集／第29話：那田蜘蛛山／第30話：傀儡人偶／第31話：派不是自己的某人上前戰鬥／第32話：嗆鼻的味道／第33話：儘管痛到滿地打滾也要往前／第34話：強韌之刃

故事 雖然打倒了響凱，但是炭治郎、善逸和伊之助都身負重傷。三人在激鬥中所受的傷都治癒後，收到前往那田蜘蛛山的緊急指令。三人在那裡目睹鬼殺隊隊士自相殘殺的身影……

初版發行：2016/12/2　封面：炭治郎與伊之助

附錄：大正竊竊私語傳說／烏龍派出所最終回委託插畫／JUMP GIGA 2016 vol.2 附錄四格漫畫／國高中一貫教育！鬼滅學園故事等等

說了兩遍

伊之助攻擊保護禰豆子的善逸，炭治郎與之交戰的時候，伊之助說了兩遍：「我很厲害吧！我很厲害吧！」（第4集第23頁）

這裡的用法應該是有意識到網路用語，對想要特別強調的事會「因為很重要，所以說兩次（兩遍）」。用語來源是藝人三野文太在2008年左右，演出小林製藥假牙清潔劑「タフデント」的廣告時所說的台詞，而後開始在網路被廣泛使用。

在第4集的這個場景中，伊之助說完台詞後，善逸更自言自語著：「說了兩遍……自賣自誇……」

112

伊之助的體術

伊之助擁有罕見柔軟的身體，甚至還能讓關節脫臼，具備一般人無法與之比擬的體能。

看到他在第4集第22頁跨越過頭部向炭治郎反擊的踢擊，很像巴西的格鬥技卡波耶拉中的特技踢擊，伊之助平時是使用刀刃缺損的二刀流，但是他赤手空拳的格鬥術也相當厲害。不論是禰豆子的下壓踢（跆拳道），還是伊之助的踢擊，作者應該是對格鬥很有研究的愛好者吧。

單手半月踢（Meia Lua de Compasso）。

旱天的甘霖

炭治郎用水之呼吸伍之型・旱天的甘霖砍殺母蜘蛛。原作中對這個招式的說明，「只有在對手主動伸出腦袋時才會使用」（第4集第125頁），是個幾乎不會讓對方感到痛苦的慈悲劍擊。

原作中不乏眾多向其他JUMP作品致敬的描寫，這個「旱天的甘霖」，就彷彿《北斗神拳》的「北斗有情拳」。有情拳是主角拳四郎的二哥托席所創，不會給對手帶來痛苦，會讓對方感受到天國的美好同時死去的招式。

拳四郎也在打倒聖帝沙奧撒時，用「北斗有情猛翔破」當作必殺技。這個致敬既高明又深奧，讓喜愛1980年代JUMP作品的書迷們看了都會心一笑。

第5集 下地獄

故事

伊之助和善逸因蜘蛛鬼的猛烈攻擊而命在旦夕，所幸忍和義勇兩位柱及時趕到，並大展身手他們才撿回一命。然後下弦之伍‧累也將炭治郎逼到走投無路，禰豆子也被抓住了，而這時禰豆子發動了嶄新的能力。

初版發行：2017/3/3　封面：義勇

附錄：大正竊竊私語傳說／大正竊竊私語／國高中一貫教育！鬼滅學園故事等等

血鬼術‧爆血

禰豆子在炭治郎身陷危機時發動了血鬼術‧爆血，燒掉累張開的天羅地網並且救出哥哥。另外，雖然跟燃燒鮮血的手法不太一樣，不過擁有被稱為憑空生火的自然發火能力的人類，在國外其實有實際存在的報告。在改編自史蒂芬‧金小說的電影《勢如破竹》中，主角查莉就是一名擁有憑空生火能力的少女。

不過憑空生火並不需要像禰豆子一樣，以自己的鮮血當作催化劑。這個法術反而應該是在向同為JUMP系列的兩部作品致敬。

一是《神劍闖江湖》京都篇主角緋村劍心的最大競爭對手——最終BOSS‧志志雄真實。他因為以前曾全身燒傷，汗腺幾乎壞死，

失去體溫調節功能而使得身體隨時都處於高溫。在戰鬥中當肉體超越極限時就會自然生火。他在與劍心的最終決戰中，即將要獲得勝利之際卻燃燒殆盡，迎接悲壯的結局。雖然是個壞蛋角色，但是因為強烈的存在感而非常受到歡迎。

其二，原作在各方面都能看到與《JOJO的奇幻冒險》共通的橋段。最具代表的就是「呼吸」。在JOJO中會透過學會特殊呼吸法來產生波紋，與原作故事中不斷出現的操身術（精練於身的技能）呼吸法極為相似。

爆血也讓人感覺跟喬納森‧喬斯達在JOJO第1部與吸血鬼戰鬥時，施展必殺技‧波紋疾走的招牌台詞：「我要你顫抖！要你燃燒！要你的血激烈跳動！」有共通之處。

藤花之毒

蟲柱‧胡蝶忍在本集登場。她用藤花之毒一擊打敗蜘蛛的姊姊鬼，讓讀者們見識到她的厲害。

事實上，豆科的植物藤花含有名為凝集素的毒性。如果沒有充分地把豆類煮熟就吃下肚，凝集素會引發噁心、暈眩和腹瀉等症狀。

事實上也曾經發生過，觀眾看到電視節目推薦白色四季豆是「適合減肥」的食物，卻沒有充分煮熟就食用，結果造成集體中毒的實例，豆科的植物絕對不能生吃。

第6集 鬼殺隊柱共同審判

故事	炭治郎被五花大綁並帶到柱們的所在地。柱們主張要把禰豆子斬首，率領鬼殺隊的產屋敷耀哉卻認可禰豆子可以留下。另一方面，失去下弦之伍·累的無慘正在準備下一個刺客……

初版發行：2017/5/2　封面：忍

附錄：大正窺窺私語傳說／「鬼滅之刃」番外篇（國高中一貫教育！鬼滅學園）等等

粉紅雜訊（1/f 噪音）

耀哉的聲音和動作的節奏稱為「粉紅雜訊」，能夠讓對方感到舒服。這是能讓人類感到放鬆，擁有不規則頻率的擺盪，雜訊會刺激人的腦部，使其散發出 α 波，據說會讓人感到很舒服。溪流的潺潺流水聲、心跳和蠟燭的火焰搖動等自然現象也都有粉紅雜訊。

人類的聲音據說也具備相同的要素。歌手宇多田光、美空雲雀、MISIA、德永英明、吉田美和、保羅·麥卡尼（Paul McCartney）、麥克·傑克森（Michael Joseph Jackson），聲優的花澤香菜和津田健次郎等人都擁有粉紅雜訊。

藥湯互潑（反射訓練）

炭治郎、善逸和伊之助在忍的蝴蝶屋接受名為「藥湯互潑（反射訓練）」的功能恢復訓練，這個訓練跟宴席遊戲「金比羅船群」有點類似。

「金比羅船群」是把酒杯的基座（用來放酒杯，像盒子的容器）放置在兩位對戰者中間的台坐上，然後配合藝妓唱的歌曲「金比羅船群」交互伸出手。這時就算抓著基座帶走，或是放置不動都沒關係。基座被對手帶走的話出「石頭」，放置不理的話出「布」，然後拍一下台座，只要動作一錯就輸了。唱歌速度一加快就會需要相當程度的反射神經。

三個女孩送的甜點

第6集第134頁，菜穗、千代、須美三個女孩，有送炭治郎食物當禮物。

菜穗給的應該是「森永牛奶糖」吧。是從森永製菓創業的明治32年（1899年）起開始製造的熱門商品。千代送的「很脆的煎餅」，是混合麵粉和黑糖做成麵糊，在裡面包入玩具等物品烤出來的甜點。從江戶時代以來，就是山形縣庄內地方的名產，千代難道是山形出身嗎？

須美送的紅豆麵包，推測是老店「木村屋」的紅豆麵包。這個麵包在明治8年（1875年）時曾獻給明治天皇。

117

第7集 狹小空間的攻防

故事

炭治郎為了解開火神神樂的祕密，追著炎柱・煉獄杏壽郎搭上「無限列車」，然而列車上已經被施加陷阱。他們與操縱夢境和現實來破壞人類精神核心的下弦之壹・魘夢展開激烈戰鬥。

初版發行：2017/8/4　封面：伊之助

附錄：大正竊竊私語傳說／大正竊竊私語補充／漫畫再次收錄（刊載於週刊少年 JUMP 2017 年 21・22 期番外篇：胡蝶姊妹與加奈央的相遇）／國高中一貫教育！鬼滅學園故事

無限列車

在第7集第26頁出現的無限列車，其原型是大正時代的舊國鐵標準型蒸汽機關車（SL）8620型。

這輛機關車是日本第一台量產的國產SL，從大正3年（1914年）起的15年之間，一共製造了672輛，使用在東海道本線、山陽本縣等幹道，列車的配置北起樺太南至台灣，在許多地方大為活躍。

8620型目前只剩下動態展示於京都鐵路博物館的8630號機，以及在JR肥薩線運行的「SL人吉」58654號機兩輛。兩者現在都仍然可以運行。

剪票夾

第7集第38頁中，被噩夢操縱的車掌先生用來剪車票的工具叫「剪票夾」。以前仍是有人員在剪票口時，站務員都會用剪票夾剪厚紙片的「硬票」，讓乘客進入車站。現在自動剪票口已普及，只有一部分的鐵路公司還有在使用硬票和剪票夾，不過關東地區、千葉縣小湊鐵路等地方仍保留這項作業。以前站務員會用輕快的節奏敲響剪票夾並剪票，現在不知道這件事的人應該占較多數。

無意識領域

所謂的「無意識」，是指腦內的記憶雖然存在，但本人無法意識到的領域。

最早的精神學創始者弗洛伊德（Sigmund Freud），主張人心分為「意識」和「無意識」的理論。弗洛伊德定義無意識領域為「蒐集不可意識到的事情之領域」，他定義無意識領域封閉了憤怒、悲傷、暴力等衝動，一旦人們意識到這些難以忍受的情緒，人格就會隨之崩潰。榮格（Carl Gustav Jung）讓弗洛伊德的理論更加發揚光大，他定義無意識領域不只是個人的經驗和想法，而是存在著所有人類共通的普遍意識。在本集的描寫中，自我意識強大的善逸和伊之助擁有弗洛伊德式的無意識領域，而個性溫柔且溫暖的炭治郎的無意識領域，可以說應該接近大愛的榮格。

第8集 上弦之力・柱之力

故事　在煉獄等人的奮鬥下，炭治郎一行人擊敗了魘夢，但是還來不及喘口氣，就遭遇上弦之參・猗窩座的猛烈攻擊。上弦 VS 柱進行高手決戰。「你要不要也來當鬼？」面對猗窩座的豪語，煉獄賭上自己的生存方式接下戰帖。

初版發行：2017/10/4　封面：杏壽郎

附錄：漫畫再次收錄（刊載於週刊少年 JUMP 2017 年 21・22 合併號：妖怪鯉魚旗）等等

猗窩座的能力

猗窩座勸煉獄變成鬼，但是在設定上人類要變成鬼，就必須分得無慘的血。不過後來登場的上弦之陸・墮姬和妓夫太郎，是人類時代在上弦之貳・童磨勸誘下變成鬼的。

另外，善逸的師兄獪岳則是經由上弦之壹・黑死牟之手變成鬼。如此一來，在上弦之中位階較高的鬼，應該具備讓人類變成鬼的能力，可以判斷猗窩座也擁有能讓人類變成鬼的能力。

根據公式漫迷手冊，雖然有人因猗窩座勸誘而變成了鬼，但是所有的人都死了。從猗窩座信奉「強者」，只認可強者的個性來看，他或許是想找尋如能繼承自己地位一般成為強悍的鬼，擁有強者素質的人吧。

120

旋轉式頭槌

炭治郎聽到前炎柱・槙壽郎（杏壽郎的父親）否定在無限列車之戰中喪命的杏壽郎時，火冒三丈地朝他施展「旋轉式頭槌」。一邊旋轉一邊做出的頭槌，雖然命中率降低，但是威力卻比一般的頭槌更加提升（第8集第150頁）。

腦袋很堅硬的炭治郎在格鬥戰時偶爾會施展頭槌，而且意外地能發揮有效的攻擊。

他在鼓屋與伊之助過招時，用一記頭槌就讓伊之助倒地不起（第4集第24頁）。之後在與妓夫太郎的戰鬥中（第11集第84頁），以及再次與猗窩座交戰時（第17集第145頁），他也都用猛烈的頭槌攻擊他們。

憤怒的鋼鐵塚

在第8集第168頁登場的鋼鐵塚，頭上纏著一字巾（鉢卷）且插著兩把菜刀像長了鬼角般，而且雙手也拿著菜刀，一臉可怕的表情追著把刀弄丟的炭治郎跑。他這副模樣簡直就像山崎努在1977年上映的電影《八墓村》中，飾演攻擊村民的多治見要藏。此外，如果把火男面具換成鬼面具，就跟秋田縣鹿男市有名的「生剝鬼」一模一樣。以心情上來說，他的憤怒程度或許會很想戴上鬼面具吧。雖然協助鬼殺隊的人不能戴鬼面具（笑）。

順帶一提，《八墓村》的原型「津山事件」是在比原作年代還要之後的昭和13年（1938年）發生的。此外，生剝鬼其實是神明的使者，並不是鬼。

潛入遊郭大作戰

| 故事 | 音柱・宇髓天元為了揪出把吉原遊郭當作巢穴的鬼，將三名妻子送進遊郭，然而她們卻斷了音信。炭治郎跟著天元一起潛入遊郭，得知名為蕨姬的花魁身邊經常發生離奇的事件，他們與鬼之間再次展開戰鬥。 |

初版發行：2017/12/4　封面：天元

附錄：國高中一貫教育！鬼滅學園故事等等

吉原遊郭

江戶初期的吉原位於現今的中央區日本橋人形町一帶，因為明曆大火（1657年）而付之一炬，後來搬遷到淺草寺內的日本堤，被稱為「新吉原」，一般稱之為吉原遊郭。以地址來說是在台東區千束四丁目一帶。

明治時代以後，吉原的規模跟江戶時代相比縮小很多，但是仍會舉行花魁道中，持續以遊郭的名義經營。最後在昭和33年（1958年）4月1日賣春防止法實施後消失無蹤。

藤花雕刻

在第 9 集第 96 頁，炭治郎在伊之助的告

知下，得知可以透過語言和肌肉的膨脹，讓手背浮現出文字的「藤花雕刻」，藉此知道自己的階級。

平時看不到，但讓血流暢通時就能清晰可見的「白粉雕刻」是一種刺青的技法，被視為「藤花雕刻」的原型。不過「白粉雕刻」算是一種創作，實際上不存在那種刺青。

不過現在有一種刺青，是使用UV墨水雕刻，在紫外線燈照射下花紋就會發光可見，名為「紫外線燈紋身」。

華麗地大幹一場

「華麗地大幹一場」是天元的招牌台詞，同樣使用這句話當作招牌台詞的還有超級戰隊系列《海賊戰隊豪快者》的船長馬貝拉斯

（豪快紅）。他桀驚不遜且充滿自信的個性，跟天元非常相像。

墮姬

名為蕨姬的知名花魁，真面目是無慘給予墮姬之名的女鬼。「墮姬」這個名字的由來，會讓人聯想到中國古代殷商紂王的妃子，也是壞女人代名詞的「妲己」（與「墮姬」的日文發音雷同）。她備受紂王寵愛，極盡所能地享受奢華且暴虐無道，因為連日開設宴席，也是「酒池肉林」一詞的由來。有一種說法是妲己是「九尾狐」的化身，據說她到了日本後變成壞女人「玉藻前」。

第10集 人類跟鬼

故事　炭治郎與露出真面目的墮姬不分軒輊地對戰，就在只差一步的情況下超越體力極限，面臨生死關頭。前來救援的禰豆子雖然力壓墮姬，但嘴上的枷鎖竹子因過於憤怒而脫落，在炭治郎制止無效之下，禰豆子的情緒開始失控……

初版發行：2018/3/2　封面：炭治郎

附錄：JUMP 封面插畫／漫畫再次收錄（刊載於週刊少年 JUMP 2017 年 21 · 22 期禮物企劃的追加六格新繪漫畫 KIDS JC）／漫畫再次收錄（刊載於 JUMP GIGA 2017 vol. 4「伊之助過去番外篇 - 伊之助的短篇故事 -」／再次收錄（JUMP 2017 年 24 期《鬼滅之刃》第 1 回角色人氣投票）等等

炭治郎的疤痕（印記）

炭治郎根據從煉獄杏壽郎的父親槙壽郎那裡收到的信，得知日之呼吸的使用者臉上都會有印記。這裡埋下的伏筆雖然已在第 15 集回收，不過在這個時間點，炭治郎本人則認為是幼年時的燒傷和最終選拔時留下的傷疤，並不是天生就有的。

說到把印記（痣／胎記）當作宿命的象徵，就會想到江戶時代曲亭馬琴所寫的小說《里見八犬傳》。這是一部描述因為與房州里見家之間的宿命而集結成為八犬士，在天命的引導下展開冒險的傳奇小說，八犬士身體的某個部位會有牡丹形狀的印記，就是一種證明。

此外，以《八犬傳》為概念創作的漫畫《ASTRO 球團》（原作：遠崎史朗、作畫：中

島德博）的設定，是以組成世界最強的球團為目標而聚集的棒球超人們，身上必定會有球形的印記。順帶一提，《ASTRO球團》是1970年代的JUMP作品。

天元之弟

在與妓夫太郎戰鬥的期間，揭曉了天元身為忍者一族的經歷。天元原本生在一共有姊弟九人的家庭，但是在他滿15歲之前就死了七個。他的父親擔心家族凋零，於是強迫活下來的天元和弟弟接受嚴苛的訓練。因為這件事的影響，弟弟的想法和行為舉止都變得跟冷酷的父親如出一轍（第10集第155頁）。

天元的弟弟在無慘之戰陷入激戰的時間點仍然沒有登場。從上弦被打倒後立刻就有遞補來看，或許在玉壺被打倒之後，天元的弟弟很可能會變成新任上弦之伍。不過天元才剛從柱的身分退位，若弟弟登場的話，哥哥可能會再度回到戰場。實在不希望再繼續戰鬥下去……

鯉魚旗之歌

在第10集第190頁的六格漫畫中，炭治郎五音不全地唱著「鯉魚旗」，歌詞是「擺放在院子裡的——鯉魚……旗——」，唱到「旗」的時候不知為何奇怪的聲音變多了。這裡應該是在向《JOJO的奇幻冒險》中的敵方角色迪奧・布蘭度發出的奇怪聲音「UREEYYYY」致敬吧。由此可見作者應該相當喜歡JOJO。

混戰

故事

激烈纏鬥的最後，鬼殺隊同時砍斷妓夫太郎和墮姬的脖子並贏得勝利。被斬首的兄妹倆竟吵起架來，炭治郎還勸諫他們，擁有一段壯烈過往的太郎和墮姬在接觸到炭治郎的溫柔後，恢復成昔日那對感情融洽的兄妹並消散。

初版發行：2018/6/4　封面：禰豆子
附錄：鬼殺隊 Q&A、圖片再次收錄（花牌風角色畫（刊載於 2018 年第 6 期）／「成立樂團」六格漫畫（刊載於 2018 年第 2、3 期，再次收錄）／西洋風野蠻風民主樂團「前世之罪」歌詞 等等

太郎的經典台詞

「人們感嘆的時候都會仰望著上天，為了怕眼淚流出來啊……」（第 11 集第 82 頁）太郎的這段話，應該會讓很多人想起坂本九的昭和經典歌曲《昂首向前走》的歌詞吧。另外「明明就很弱！不過就是個人類！」（同集第 86 頁）這段獨白，是在模仿《哆啦A夢》胖虎偶爾會說的台詞：「不過就是個大雄！」這種小彩蛋的高明用法，也是原作的一大特徵。

羅生門河岸

從吉原的入口「吉原大門」往外看，右側俗稱為西河岸，左側稱為羅生門河岸。與有眾多高級遊郭的西河岸相比，羅生門河岸則

是廉價遊郭林立，散發出完全相反的氛圍。

將踏進羅生門河岸的男人不由分說地強拉進名為切見世（等級最低的遊女屋）的狹窄長屋內，換句話說就是「敲詐（或仙人跳）」的情況在羅生門河岸經常發生。因此取羅生門這個名字，是用來比喻這個都市有吃人鬼出沒。在那種地方出生，沒有一副好看外貌的太郎會變成鬼，就某種層面來說或許是必然發生的事。

墮姬的本名「梅」

墮姬還是人類時，是名叫「梅」的美麗少女，太郎在回憶中說明名字是「從死去母親罹患的疾病名稱而來的」（第11集第158頁）。那個疾病指的恐怕就是梅毒。梅毒是性病中具代表性的疾病，遊郭中經常有人染病。病況嚴重時鼻子的軟骨可能會發炎並喪失嗅覺，江戶時代的川柳（詩歌）「鷹之名會伴隨著花千代（＝鼻子掉下來，為同音雙關語）」，也如此調侃患有梅毒的夜鶯（賣春婦）。

太郎臨死前的意識中，他希望至少妹妹能得到幸福而故意趕走她，只想自己下地獄，但梅對他喊著：「不論轉世投胎多少次，我一定都是哥哥你的妹妹！」（第11集第178頁）。而且太郎在無論發生什麼事她仍仰慕哥哥。變成鬼之後，一次也沒用「墮姬」叫過妹妹。看到太郎雖然身為敵方，但是最後恢復成為妹妹著想的溫柔哥哥後死去的表現，許多讀者都因此潸然淚下，這裡說明了鬼有鬼的倫理，沒有鬼生來就是鬼的……讓人感受到作者獨特的世界觀。

第12集 上弦集結

故事	炭治郎的日輪刀在與妓夫太郎的戰鬥中毀壞，為了拜託鋼鐵塚再次鍛刀，他前往刀匠的村子，並在刀匠村中與甘露寺蜜璃和時透無一郎等柱加深交情，然而上弦的魔手正伸向村子……

初版發行：2018/8/3　封面：無一郎

附錄：特別短篇八格漫畫／插畫再次收錄（刊載於少年 JUMP GIGA 2018 年 WINTER Vol.2）／插畫再次收錄（刊載於 JUMP 2018 年第 21、22 期）／國高中一貫教育！鬼滅學園故事等等

與世隔絕的村子

刀匠的村子為了預防鬼的襲擊而將所在地隱藏起來。人群隱居在不知所在地的仙境，或是沒有任何人知道的理想鄉，稱為「與世隔絕的村子」。

在 JUMP 系列作品中提到「與世隔絕的村子」，就會想到《火影忍者》。忍者一定會隸屬於某個與世隔絕的村子，鳴人等忍者就居住在位於火之國的木葉忍者村。刀匠的村子和產屋敷家會設定在與世隔絕的村子，讓人感覺是在向過去的 JUMP 作品致敬。

與世隔絕的村子在現實中較為人所知的，是位於靜岡縣濱松市天龍區的「京丸之里」。這個村子源自 1300 年代，到 1600 年代為止外界都不知道有這個村子存在，地圖

上也沒有記載。實際上到1930年代為止都還有人居住，民俗學者折口信夫曾實際在村裡住過並展開田野調查。

蜜璃唱的歌

甘露寺蜜璃一聽到炭治郎說晚餐是吃松茸飯，就一邊開心地唱著：「宮先生、宮先生……在馬兒前面飄來飄去的是什麼啊……」（第12集第75頁）一邊愉悅地快步離開。

這首歌是明治元年（1868年）左右創作的軍歌《宮先生宮先生》。歌詞內容是描述戊辰戰爭的官軍（新政府軍）行軍並攻擊敵人，「宮先生」是指新政府軍的統帥有栖川宮熾仁親王。後面的歌詞是：「那是要征討朝廷敵人的錦旗，你不知道嗎？去把敵人都消滅吧！」（同集第80頁）蜜璃邊牽著禰豆子邊唱著歌。

緣壹零式

炭治郎與刀匠實習生少年・小鐵邂逅，並得知小鐵有一台戰鬥用機關人偶「緣壹零式」，於是展開劍術特訓（第12集第107頁）。

這台「緣壹零式」的架勢，總覺得好像在哪裡看過……原來是跟《網球王子》中不二周助施展的必殺技「蜉蝣包抄」的架勢很像，還有手塚國光的必殺技「零式削球」。把「緣壹零式」視為在向《網球王子》致敬應該沒有疑慮吧。另外，雖然架勢不一樣，《神劍闖江湖》中的齋藤一也有個名為「牙突零式」的必殺技。

第13集 遷移變換

故事　時透在上弦之伍·玉壺的攻擊之下保護了小鐵，於戰鬥中他慢慢地回想起自己失去的記憶。炭治郎和同期的不死川玄彌一起對戰上弦之肆·半天狗。在激烈戰鬥中，玄彌和哥哥風柱·實彌之間的悲傷過去真相大白……

初版發行：2018/11/2　封面：玄彌

附錄：插畫再次收錄（刊載於 JUMP 2018 年第 33、36、37 期）／道歉／國高中一貫教育！鬼滅學園故事等等

玄彌的槍

在鬼殺隊的成員中，唯一使用遠射武器「槍」戰鬥的就是玄彌。根據那把槍的形容，類型應該是被稱為「削短型散彈槍」的水平二連槍。

這把槍在散彈槍之中，是槍身和槍床都削短的類型。

雖然縮短槍身會降低命中率，但是便於攜帶，也可以提升使用時的手感，還能立即將槍靠著腰部射擊。由於是散彈槍，單次對上眾多敵人時的攻擊效果顯著。

削短型散彈槍因為電影

削短型散彈槍。槍身被削短一部分，比散彈槍還要小巧。

《迷霧追魂手》系列一口氣提高知名度，在把這部電影的世界觀作為概念的《北斗神拳》中，以拳四郎三兄弟的三男傑基為首的敵方角色，偶爾也會將這把槍當作武器。

搞怪吹笛手

在原作中有許多橋段若有似無地在向JUMP作品致敬，第13集第46頁的附錄漫畫很明顯就是模仿。原本的由來是《搞怪吹笛手》，2000～2010年期間於《週刊少年JUMP》連載，經常在每期最後面刊載的不合常識搞笑漫畫。以希望成為吉他演奏者的酒留清彥，和神祕的直笛吹奏者嘉卡為中心所展開的超現實搞笑劇情，非常受到歡迎，漫畫銷售累計超過850萬套。不僅改

編為動畫，更改編為由要潤主演的真人版電影，甚至也改編成遊戲。

阿彌陀經

玄彌與半天狗的化身哀絕戰鬥時，為了把注意力提升到極限，反覆頌唱著阿彌陀經做出反擊。

阿彌陀經是淨土宗、淨土真宗經常頌唱的經文。釋迦宣揚阿彌陀如來所在的淨土世界，教導眾生為前往淨土，必須皈依阿彌陀如來，並頌唱「南無阿彌陀佛」的名號，方可斬斷痛苦和迷惑。在那之後，悲鳴嶼在柱特訓中要鬼殺隊隊士進行瀑布修業時，伊之助也頌唱著阿彌陀經（第15集第188頁）。

無一郎的無

故事　小鐵拼命地想要救出被玉壺的水獄鉢困住的無一郎，
無一郎因為小鐵努力的樣子而完全想起失去的記憶。
另一方面，炭治郎在半天狗的第六隻化身憎珀天面前陷入苦戰，
蜜璃趕來助攻。就在這時候，蜜璃的身體浮出了印記……

初版發行：2019/1/4　封面：蜜璃
附錄：插畫再次收錄（刊載於日本集英社2019年賀年卡用的特別插畫、JUMP 2019年第1期應募者全
員大放送）等等

潑婦

被憎珀天罵「潑婦」，就連平日個性溫和且開朗，長相可愛的蜜璃都情緒沸騰了。如果最喜歡女生的善逸當時在場，應該會理智斷線並施展無數次的「雷之呼吸」吧（笑）。

所謂的「潑婦」，指的是平時素行惡劣且恬不知恥的女性。潑婦的日文「あばずれ」在江戶時代流行的詞彙中，「あば」的意思是「野蠻的流氓」，「ずれ」則是「不諳世事」的意思。起初這個詞彙也會用於男性，但曾幾何時變成只會針對女性使用。尤其是指在性愛方面不知檢點的女性，換句話說，是用日文來表現「婊子」的含意。雖然蜜璃面對男性都會表現得較積極，但是對於品行端正的她來說，這個字眼應該是難以忍受的屈辱。

大胃王美少女

擁有比一般人要多八倍的肌肉密度，一歲兩個月就已經能舉起四貫（約15公斤）醃漬東西專用石頭的蜜璃，是比三位相撲選手都還會吃的「大胃王美少女」。她身材肌肉緊實且前凸後翹，吃那麼多卻一點都不會變胖，始終保持著健美身材。

「大胃王瘦子」是其來有自的，當位於皮下脂肪中名叫「棕色脂肪細胞」的細胞活動旺盛時，吃下去的食物會馬上轉為熱量消耗掉，這是最主要的原因。大胃王的人吃下東西後體溫會上升，甚至有人平時的體溫就非常高。

在本集中揭曉她也擁有「印記」。鬼殺隊士的身體能力會藉由呼吸法來解放人體的能力，而且會使體溫上升，從這一點來看，可以說是很合乎蜜璃成為「有印記者」的條件。

玄彌的特異體質

玄彌從第13集開始身體就一直出現變化，他擁有在吃掉鬼的身體後，一段時間內會變成鬼的特異體質（第14集第182頁）。

吃下平時無法下嚥的食物來獲得力量，這個設定讓人想到同樣是JUMP作品的《武裝鍊金》。戰部嚴至會吃掉人造生命體來恢復體力，維多莉亞‧柏華特會把失敗的複製品肉（也就是人肉）煮來吃掉……是一套對「吃」有著奇特描寫，很特別的漫畫。

黎明・拂曉

故事　炭治郎殺死了到處竄逃的半天狗，不過此時已迎來黎明，太陽開始升起。禰豆子會灰飛煙滅……炭治郎對此感到絕望，但禰豆子並沒有消散，而是站在朝陽當中。對無慘來說，這項事實讓他感到非常震驚。

初版發行：2019/4/4　封面：行冥
附錄：插畫再次收錄（刊載於 JUMP 2019 年 6、7 期）等等

黎明

一般將傍晚稱為「彼何人（Tasogare）」，而黎明時太陽出來之前的朦朧時間帶則稱之為「彼為誰人（Kawatare）」。跟「彼何人（Tasogare）」有相同的語源，「他是誰？（Kawatare）」的意思，是不問人就會不知道對方是誰的昏暗時間。用「他是誰？（Dare Karewa?）」替換單字就會變成「彼何人（Tasogare）」。

印記的發動條件

根據無一郎的說明，可知印記的發動條件是「體溫三十九度，心跳次數超過兩百」（第15集第92頁）。

一旦做運動心跳次數就會增加，這是生理上的正常反應，但是二十幾歲的人就算做激烈運動，心跳次數最多是一百七十下左右。超過兩百下的心跳次數在醫學上會被視為心律頻脈，或是心律不整。而且體溫還高達三十九度，忍會吃驚地問：「在那種狀態下還能動嗎？」（同集第91頁）也是理所當然的。

在柱訓練中，已經出現印記的人會逐步訓練讓自己維持在「印記狀態」（同集第117頁），光是看發動條件，就知道有多麼嚴苛了。

忍的動搖

在本集中以印記為起始，回收了義勇曾經跟錆兔是同期的各種伏筆。在這些伏筆中，忍做出了讓人有些在意的舉動。在第15集第

142頁她端坐在佛壇前，心中自言自語著：「我要冷靜，沒問題的……姊姊請妳讓我冷靜下來。無法控制情緒是我不夠成熟，我還不夠成熟。」表情顯露出無法抑制的怒氣。

關鍵應該在於之後的場景中，產屋敷耀哉的鎹鴉去拜訪珠世，提議她跟自己站在同一陣線。「鬼殺隊裡也有精通鬼身體結構與藥學的人」（同集第148頁），鎹鴉的這句話很明顯是指忍。也就是說，產屋敷耀哉為了討伐無慘，想要使用珠世擁有的鬼之血資料跟忍一起進行研究。忍只是單純討厭身為鬼的珠世？還是兩人之間曾發生什麼事呢？關於這一點並沒有描寫，而兩人也雙雙在戰鬥中喪命。不過忍很可能有告訴加奈央關於姊姊的死的某項事實（同集第145頁），如果今後要回收伏筆，加奈央應該是關鍵人物。

第16集 不滅

故事

無慘終於出現在耀哉的所在地。耀哉帶著妻子天音和家人一起自爆，要跟無慘同歸於盡。再者，珠世把讓鬼變成人類的藥打入無慘體內，使他動彈不得。然後忍在戰鬥中，與殺死姊姊的上弦之貳・童磨對峙……

初版發行：2019/7/4　封面：耀哉與天音
附錄：沙代的故事／天音的結婚故事／關於忍的刀等等

一町

在悲鳴嶼的柱訓練中，把大岩石推到一町外的地方就是最後的關卡。

在日本的土地規劃制度中，是以六尺（約1.8公尺）＝一步，六十步＝一町來做換算。換句話說，就是大約108公尺。只是維新之後的明治24年（1891年），參加米制公約的日本根據舊有的度量衡法，規定1200公尺＝十一町。根據換算，一町就會變成是109．09公尺。

數數歌

在耀哉與無慘對峙的宅邸中，他的女兒們天真無邪地玩著手鞠。這時她們所唱的歌

136

叫「數數歌」。「數了一，一夜天明，興高采烈、興高采烈……擺松枝，門前擺松枝、門前擺翠綠，三蓋松……上總山、上總山。」會依照順序唱到十二。

在日本的不同地方有流傳各式各樣的版本，原作中所唱的是江戶（東京）的版本。

熊本的手鞠歌《あんたがたどこさ》很有名，不過以前「數數歌」也以標準手鞠歌之名為人熟知。如果繼續唱下去的話，歌詞會是「數到四，吉原女郎眾……丟手鞠、丟手鞠」、「數到十二，十二神樂……手舞足蹈、手舞足蹈」，含有讓人想起與妓夫太郎之間的戰鬥，以及火神神樂相關的歌詞在其中。

童磨的頭髮被描寫為白橡（第16集第172頁），不過白橡是一種介於偏白的茶色與灰色之間的顏色，是比深灰色淺一點的顏色。

「橡」是麻櫟樹，用樹皮和果實染出接近灰色的顏色，或是接近黃色的茶色等各種顏色，其中最接近白色的就是白橡色。在平安時代是用於身分較卑微的人的衣服和喪服。

橡色從平安時代就是被用在喪事的「忌色」，到了現在舉行喪禮時也經常跟黑色一起使用。是一種象徵「死亡」的顏色，非常適合作為童磨或是鬼的髮色。

白橡

第17集 繼承者們

繼承者們

故事 ┃ 加奈央向吸收掉忍的童磨挑戰，善逸則與變成上弦之陸後任者的師兄獪岳對峙。同期們懷抱著各自的想法，展開激烈戰鬥。遭遇猗窩座的炭治郎為了幫煉獄杏壽郎報仇，再度與之交戰……

初版發行：2019/10/4　封面：實彌

附錄：國高中一貫教育！鬼滅學園故事等等

你下地獄吧

這是忍在被童磨緊抱勒死之前，在他耳邊留下的「辭世句」（第17集第16頁）。忍直到最後都帶著身為柱的尊嚴死去，這一幕著實令人感動落淚。

「你下地獄吧」這句台詞，會讓人想到在1980年代為JUMP的黃金時代錦上添花的作品——《BLACK ANGELS》的主角雪藤洋士的招牌台詞「你下地獄吧」。而忍臨死前在對手的耳邊低喃，這場面跟《北斗神拳》中的「雲」——修無常在雷奧耳邊低聲說：「拳王（雷奧）去你媽的王八蛋」隨即喪命的場面如出一轍。對於看著JUMP作品長大的書迷來說，是一個博得好感的致敬。

雷之呼吸・柒之型・火雷神

善逸雖然持續遭到成為上弦之陸的師兄獪岳所使用的雷之呼吸貳之型～陸之型攻擊，但是他用自創的雷之呼吸第七個招式・火雷神，一刀就砍斷他的脖子。

根據《古事記》的記載，伊弉冉尊（伊邪那美命）去黃泉之國接她時，伊弉冉的身體懷孕，並生下了京都上賀茂神社的知名祭神賀茂別雷命。

根據《古事記》的記載，伊弉冉尊（伊邪那美命）死後，她的丈夫伊弉諾尊（伊邪那岐命）去黃泉之國接她時，伊弉冉的身體生出了八隻雷神，其中之一就是火雷神。在《山城國風土記》中，火雷神變成朱紅色的箭矢，撿到箭矢的玉依姬（巫女的總稱）因此懷孕，並生下了京都上賀茂神社的知名祭神賀茂別雷命。

話雖如此，被善逸用這個招式「一擊KO」的獪岳只能說「真弱」。

清澈透明的世界

「清澈透明的世界」是領會「日之呼吸」的重要關鍵。一旦達到這個境界，就可以透視對手的肉體行動，可以用最低限度的動作發揮出最大限度的力量。

事實上在《新網球王子》也有出現類似的場景。跡部景吾在與U-17日本代表候補的入江奏多比賽時所施展的招式，一言以蔽之就是「跡部王國」。這個招式會用終極的眼力透視到骨骼，用以判斷對手的行動，並把球打向關節和骨骼無法反應的「絕對死角」。

炭治郎如果邊喊著「本大爺一眼就看穿了！」邊施展招式的話，或許就會建立起「竈門王國」了吧……（笑）。

第18集 懷舊強襲

故事

猗窩座被覺醒的炭治郎砍斷脖子，本來他還想繼續戰鬥，但是在昔日戀人的引導下，親手破壞了自己的肉體。緊接著，伊之助突然闖入童磨與加奈央的戰鬥，就在那個時候揭曉了出乎意料的事實……

初版發行：2019/12/4　封面：加奈央

附錄：設定軼聞（猗窩座的招式解說／隔壁劍術道場的祕聞）／國高中一貫！鬼滅學園故事等等

術式展開的招式名稱

作者自行揭曉了猗窩座的設定祕密（第18集第90頁），其中，術式展開的招式名稱皆是煙火的名字。「飛遊星千輪」的「飛遊星」，其火花並非放射狀炸開，而是自由自在地朝各種方向飛去。「八重芯」、「群光」、「殘光」等等也都是煙火的種類。

猗窩座把以前還是人類「狛治」的時候，與戀人戀雪玩煙火時互相許下未來的記憶留在招式名稱裡，這是一件多麼令人心疼的事實。他的過去與妓夫太郎和墮姬一樣，都讓人充分地感受到世間的不合理，是令人淚流不止的橋段。

猗窩座從覺醒為「清澈透明的世界」的炭治郎身上完全感覺不到鬥氣，因而遭到火神神樂的「斜陽轉身」攻擊而被砍斷脖子。

那一瞬間，猗窩座領悟到炭治郎已經到達自己一直在尋求的「至高無上的領域」和「無我的境界」（第18集第35頁）。

說到「無我的境界」，正是跟JOJO同樣偶爾會登場的《網球王子》的奧義。那是超越自我極限的人才能抵達的終極境地，如越前龍馬、手塚國光、幸村精市、千歲千里等人都抵達了這個境界。原作裡，作者在朱紗丸和禰豆子的對決中，也有用複式躲避球和超次元足球等方式來描寫手鞠對決，說不定作者很喜歡看球類比賽。

加奈央對臉色絲毫沒有變化，持續說著謊的童磨說：「你應該什麼都感覺不到吧？出生在這世上的人們，理所當然地能夠感覺到喜悅……悲傷與憤怒，還有讓全身顫抖的感動……這些你都無法體會？」「你……究竟是為了什麼來到這個世界上？」（第18集第124～125頁）毫不留情地否定他的存在。由此推測童磨應該是典型的心理變態，這是心理學和精神醫學領域的一種反社會人格，諸如欠缺良心、對他人冷漠且毫無共鳴、可以面不改色地說謊、毫無罪惡感……等特徵。童磨無法設身處地為他人著想、冷漠地鄙視信徒、言行不一，就算沒有變成鬼也很明顯不是正常人類。猗窩座最後死得像個人類，而童磨則是死得毫無價值，兩者完全對比。

第19集 蝴蝶展翅

> **故事** 加奈央和伊之助成功為重要的親人報仇後，情不自禁地大哭起來。無一郎和玄彌遭遇上弦之壹‧黑死牟並與其戰鬥，但面對他截然不同層次的實力根本束手無策。此時實彌和悲鳴嶼趕到，最強上弦與最強之柱的決戰於焉展開。

初版發行：2020/2/4　封面：伊黑小芭內
附錄：大正竊竊私語傳說／共同研究時爭鋒相對合不來的兩人／無一郎的烏鴉銀子／失敗經驗談／國高中一貫！鬼滅學園等等

鳴女＝沙世說

無慘VS鬼殺隊的戰鬥舞台，是在上弦之肆‧鳴女的根據地「無限城」中。鳴女的血鬼術是空間轉移能力，雖然沒有殺傷力，卻能藉由彈奏琵琶自由操縱空間，就像蛇柱‧伊黑的感想，「煩人程度跟難搞程度卻是一流的」（第19集第164話），是後方支援型的鬼。

鳴女的首次登場雖然是在第6集下弦們（此時鳴女還不是十二鬼月）被召集到無慘身邊時，不過直到第16集第135話提及悲鳴嶼的過去後，連載當時便曾有一說是，被鬼襲擊並唯一倖存的少女‧沙世就是鳴女的真面目。

或許是因為鳴女與沙世的髮色、髮型、容貌相似的關係。在第16集第46頁，作者說明了沙世因為慘劇的影響而無法說話，對於不能

好好說明悲鳴嶼保護了自己的事，害他變成死刑犯感到後悔，就算長大到14歲也還是很想向他道歉。事實上已經否定嗚女＝沙世了。不過，嗚女破例晉升仍是事實，關於她的真面目尚未詳細提及。令人在意她今後會擔任怎樣的角色，以及會發揮怎樣的能力。

稀有之血之於鬼，如同木天蓼之於貓

黑死牟聞到不死川實彌的鮮血味道，突然感覺脈搏加快，並且步履蹣跚。實彌的血是讓鬼聞到後會進入酩酊大醉狀態的稀有之血（第19集第167話）。

為什麼給貓木天蓼的果實或粉末就會變成醺醉狀態呢？那是因為蟲產卵後異常生長的木天蓼果實（蟲癭果）含有許多木天蓼內脂（Matatabi Lactone）、奇異果蛋白酶（Actinidain）等物質，而貓的上顎有一個叫鋤鼻器的費洛蒙感知器官，會對那些物質產生反應。相反的，人類則是會因為酒精的麻醉作用，導致功能麻痺而醺醉。

若不是有攝取比飲酒還要大量的酒精，不太有可能光吸入空氣中的酒精就會醺醉。之所以導致這樣的結果，推測應該是鬼擁有某種人類所沒有的器官，而該器官對實彌血中含有的物質產生反應，才會變成醺醉狀態，也就是「木天蓼之於貓」的狀態。雖然不解剖鬼就無法知道真相，但是因為死掉的鬼會灰飛煙滅，而禰豆子和愈史郎是不會攻擊人類的鬼，然而沒有調查也無從得知原因……身為鬼又是醫生身兼研究家的珠世也已經去世，真是太遺憾了。

網路上的奇怪情報……
彩色插畫暗示著今後會死亡的角色？

專　欄

　　到本書第三章為止的內容，是以收錄於漫畫單行本的刊載話數，以及官方考察、動畫、番外篇作品等情報為基礎所構成，從這裡開始的第四章（劇透之章），則會以漫畫第 19 集以後，到日本《週刊少年 JUMP》已刊載的部分（第 192 話）為止的劇情發展為主進行考察。因此，直到刊載於單行本（上市）為止，尚未看過週刊連載內容的讀者，請在看過漫畫單行本第 21集之後，再繼續閱讀第四章。

　　已經知道《週刊少年 JUMP》刊載內容的讀者，應該都知道第 19 集之後會展開比之前更加慘烈的戰鬥。部分讀者在面對這些過於激烈的劇情發展時，可能會覺得情感上難以跟上吧？

　　因為深具魅力的角色一個個死去，在社群網站等地方隨處可見許多像是「作者很早就預告○○會死掉了 ?!」這樣的奇怪情報。而具體上指的，是在漫畫第 6 集第 45 話的扉頁（跨頁）所描繪的柱的插畫中，除了朝向後方的三人以外，面向前方的六人都會戰死。而且在第 18 集第 152 話的扉頁，有一幅主要角色們勇往直前地舉刀的插畫，因而出現「刃鋒沒有到達前端的角色會死」的說法。雖然都缺乏論點，僅止於「謠言」，但是故事的激烈發展讓部分讀者對那些情報深信不疑。鬼殺隊與無慘的戰鬥會迎向怎樣的大結局呢——真是讓人目不轉睛。

第四章

劇透之章

本章會提及沒有收錄於漫畫第 1 ～ 19 集的第 170 ～ 192 話劇情。對於尚未看過週刊連載的讀者來說是「劇情透露」，敬請諒解。

鬼舞辻無惨

KIBUTSUJI MUZAN

殺死哪些人

許多一般人／柱以外的眾多鬼殺隊／魘夢和累以外的下弦／珠世

最為凶殘的最終BOSS
非常典型的犯規角色

總而言之就是很強。最大的能力是能透過給予鮮血讓人類變成鬼並服從自己。就算被砍斷脖子也不會死，除了讓他曬到太陽以外，沒有其他方法能打倒他。可以自由決定觸手的數量和長度，是非常典型的犯規角色。以《格鬥金肉人》來說是惡魔將軍，以《聖鬥士星矢》來說是黑帝斯般的存在。

惡鬼情報

◎初次登場話數：第13話

◎血鬼術：以兩手為主，能自在地操縱無數的觸手將對手四分五裂，可以隨心所欲地決定觸手的數量和速度。攻擊時會把自身高濃度的鬼之血注入對方體內破壞細胞。

◎特殊能力概要：透過注入自己的鮮血來讓人類變成鬼。有7顆心臟和5顆大腦，且會不斷地變換位置。

人格（應該說鬼格？）極為惡劣。就連那些上弦們都擁有悲哀的過去和人類的軟弱（甚至是心理變態的童磨），也擁有以前人類時代的記憶），無慘不論對方是敵是友，只要是妨礙他的人，都會像呼吸一樣面不改色地殺害。

「家人被殺害了那又如何？只要覺得自己倖存是幸運的，依舊像平常一樣活下去就好了。把被我所殺的人想成是遭逢災難。」（第181話）無慘的這段話實在過於傲慢。就連對鬼都會表現出同情的炭治郎，在聽到這段話後都直接了當地說：「你是不配活在這世上的生物。」

這也是理所當然的吧。

雖然完美卻感覺是杜撰
襲擊竈門家留下的謎團

無慘的野心是要克服無法生活在陽光下這個最大弱點，並成為一個完整的生命體。他對於禰豆子雖然是鬼卻克服陽光這項事實，感到無與倫比的衝擊，不難想像他無論如何都想要得到禰豆子的渴望（第15集第58頁）。

不過原作故事的開端是鬼在炭治郎離家的期間，襲擊竈門家殺害家人，讓禰豆子變成鬼。襲擊的人當然不是無慘就是他的屬下。從炭治郎的這段獨白也可以證明：「那是當時殘留在家裡的味道。鬼舞辻無慘！」（第2集第119頁）襲擊的目的應該是要把以前曾將自己逼到走投無路，與「日之呼吸」有深刻關聯的竈門家斬盡殺絕。那麼他會攻擊繼承者炭治郎也是理所當然的，但是無慘不知為何卻是選在炭治郎不在時襲擊竈門家。如果沒有襲擊事件，炭治郎應該就不會加入鬼殺隊才⋯⋯此外，他不知道炭治郎的長相，而是因為耳飾才第一次知道他（第2集第132頁），也讓人覺得說不通。

再者，讓禰豆子變成鬼的目的也是個謎。簡直像事前就知道禰豆子會克服陽光一樣，但若是如此直接把她吃掉就行了。因為禰豆子克服了陽光，他至今一直拼命尋找的「藍色彼岸花」也跟著不知去向。追根究柢，無慘在變成鬼之前，就殺害了調合「藍色彼岸花」並投藥的醫生（第15集第64頁）。簡直就像是把生金蛋的鵝開膛破肚一般衝動、武斷的行為。杜撰的竈門家襲擊事件也是，都讓他的舉動留下了謎團。

讓眾多的鬼服從自己
酒吞童子傳說與無慘

無慘是個從平安時代歷經1000年一直活著的超生命體（第15集第61頁），他的原型是誰呢？

在平安時代的鬼傳說中最有名的是「大將山的鬼」。這是一個關於住在丹羽國與山城國交界處的大江山，經常綁架都城公主的酒吞童子故事。酒吞童子有眾多鬼屬下，據說以「羅生門之鬼」為人所知的茨木童子就是他的心腹。這方面就彷彿無慘與上弦們的主從關係。

再者，鬼殺隊的領導人產屋敷耀哉是前往討伐酒吞童子的源賴光，炭治郎和柱們應該就是成功討伐酒吞童子的四天王吧。炭治郎應該是擔任因斬落茨木童子的手臂而聲名大噪的渡邊鋼一角。

平安時代最強的男人
平將門的傳說

另外還有一個平安時代留下的傳說，是因承平‧天慶之亂而聞名的平將門。他被藤原秀鄉等人討伐，戰死後在京都斬首示眾，但是到了第三天晚上，他的首級卻發出白光飛向故鄉關東，然後墜落的地方就位於東京大手町的「平將門首塚」。在那一帶若是任意進行開發就會發生靈異事件，因此現在位於高樓大廈之間的首塚仍為眾人所崇敬。

那麼就目前的推測來看，炭治郎應該是打敗將門的藤原秀鄉吧。秀鄉是個眾所周知的弓箭名手，雖然據說他曾用弓箭射穿了將門的太陽穴弱點，事實上他是拿著故鄉日光二荒山神社所賜予的聖劍作戰。另外，雖然將門有七位替身，但是傳說將門的愛妾，一名叫桔梗的女

性，卻把替身比真身沒有存在感的分辨方法告訴了秀鄉，幫助他們討伐將門。想到無慘和珠世的關係，還有幫助鬼殺隊的「藤花之家」家徽象徵著藤原氏，在各種觀點上都很吻合。

事實上也參與過討伐將門的平貞盛，在《今昔物語》有留下一些傳說，像是為了治療戰爭中所受的箭傷，聽從醫生的說法以為胎兒的肝是特效藥，想要切開孕婦的肚子卻失敗了，然後為了封口而想要殺害醫生的故事，這一點跟無慘的過往故事也有共通之處。鬼舞辻無慘應該就是綜合各種傳承和傳說所創作出來的角色。

大正四方山話

出乎意料的角色是無慘的原型？

　　有個出乎意料的人物也被指稱是鬼舞辻無慘的原型。那就是在小說和電影《哈利波特》系列登場，最屬害也是最邪惡的最終大魔王佛地魔。

　　無慘對下級鬼施加一旦說出自己的名字，肉體就會崩壞的法術，沼澤之鬼和朱紗丸敗給炭治郎之後，也因為說出無慘的名字而自取滅亡。佛地魔的代名詞也是「那個不能說出名字的人」。而且他把靈魂分割成六個分靈體，只要分靈體沒有被破壞，就算肉體被毀也能復活。無慘則是把心臟分成七個（第187話），跟佛地魔的做法如出一轍。

故事

悲鳴嶼和實彌跟黑死牟展開激烈戰鬥。身負重傷的無一郎和玄彌也絞盡最後一絲氣力奮戰。玄彌把黑死牟的頭髮和斷掉的刀放入口中，完成極限的鬼化，用血鬼術停下黑死牟的行動。然後就在生命之火即將燃燒殆盡時，無一郎竟然發動了赫刀。悲鳴嶼和實彌也以合體招式發動赫刀。集合全員之力終於砍斷黑死牟的脖子，但是黑死牟並未消滅，脖子居然又再生了……

清澈透明的世界也是死亡預告嗎？

在戰鬥中可以知道黑死牟、無一郎，以及悲鳴嶼和伊黑都能看到「清澈透明的世界」（第169話、第171話、第173話、第191話），清澈透明的世界有發動條件嗎？

炭治郎的父親炭十郎說他藉由通宵達旦地跳火神神樂，可以看見清澈透明的世界（第17集第171～174頁）。吸收一切之後讓五感變得敏銳，把不必要的東西刪除，讓自己進入超越歷經千錘百鍊的人類智慧之領域。

黑死牟和悲鳴嶼分別都將肉體和戰鬥能力鍛鍊到成為上弦和柱的最強領域。無一郎因出血過多就快無法戰鬥之際，在他一心一意想幫助悲鳴嶼和實彌的過程中，看到了「清澈透明的世界」。炭治郎也是在專心致志找尋半天狗的藏身處要次斷也脖子的過程中，看到青敬透

明的世界。

如此一來可以推測，這個領域並不是像印記一樣，在達到特定的身體條件時發動，而是經過後天的鍛鍊和努力，讓注意力集中到極限才會發動，很接近運動中所說的「ZONE」境界。不過藉由印記的發動來提升身體能力和戰鬥能力一定也是要素之一，為了達到看得見「清澈透明的世界」就必須踏入「提前借用壽命」的階段。想到這裡，莫非炭治郎與悲鳴嶼最後都會死去嗎……？

赫刀的發動條件

打倒無慘的關鍵，是「日之呼吸（初始的呼吸）」以及讓日輪刀變得既紅又熱的「赫刀」。悲鳴嶼和實彌透過讓鐵球和刀互相撞擊，使各自的武器變得既紅又熱，才能砍斷黑死牟的脖子。此外，在半天狗之戰中，炭治郎的日輪刀也是藉由禰豆子的爆血燃燒起來，增加了戰鬥能力（第13集第130頁）。

另一方面，無一郎則是在臨死之前絞盡最後的力氣和體力發動赫刀。伊黑在發動印記的同時，也是處於體溫超過三十九度，心跳次數超過兩百的狀態（第189話）。換句話說，發動條件不是日輪刀的物理溫度上升，就是在臨死前將自身體力逼到極限的其中一種。若是如此，應該就會像預告無一郎和伊黑會死一樣——不用生命做為交換就無法打倒無慘……真是太令人難過了。

第176話～第179話考察

故事

黑死牟對於自己脖子再生後變成非人類外型的樣貌驚愕不已，腦海中掠過與弟弟緣壹度過的那段日子。他因為嫉妒緣壹的才能而變成鬼，然而在意識到最後自己只是變成一頭醜陋的怪物後意志就崩潰了。這場死鬥以柱們的勝利分出勝負，卻付出慘痛的代價。無一郎被哥哥有一郎接走，玄彌向哥哥實彌說完遺言後灰飛煙滅，而實彌抱著慢慢消散的弟弟只能一味地痛哭。

赫刀、印記、日之呼吸的關係

在第176話黑死牟的回憶中，有個橋段提到「沒有繼承日之呼吸的人們，卻有能力讓刀變成紅色……想像到這樣的未來，究竟有什麼好笑的……」。

從這段獨白可以判斷，原本只有日之呼吸的使用者才能發動赫刀。也就是說，實際上能發動赫刀的只有緣壹，不過他並沒有繼承人。

然而透過炭治郎的「爆血刀」則讓能使用赫刀的人陸續增加。

不過如此一來，能使用赫刀的人類如果不能使用「日之呼吸」就很奇怪了，除了可能是繼承者的炭治郎以外，沒有人會使用「日之呼吸」。此外，就像炭治郎、悲鳴嶼＆實彌，實彌＆義勇一樣，赫刀也有透過外在因素來發動的方式。關於這件事在原作中尚未說明，不過

在第189話，伊黑的赫刀發動和印記同時發生，應該是很重要的線索吧。關於赫刀、印記、日之呼吸的關係，在他們與無慘的戰鬥中或許會有更進一步的解釋。

雙胞胎是「不祥之子」的傳承

「繼國嚴勝」是黑死牟還是人類時的本名。

然後「日之呼吸」的使用者，只差一步就能斬殺無慘的緣壹，則是雙胞胎弟弟。因為雙胞胎兄弟容易爭奪繼承權，緣壹從小就被當作「不祥之子」送到寺廟裡出家為僧（第177話）。

把雙胞胎當作不吉利並稱為「不祥之子」，似乎是自古以來的習俗。根據《日本書紀》，第12代景行天皇的皇后曾生下名為「大碓皇子」和「小碓尊」雙胞胎兄弟，據說兩人出生時曾向臼大叫才會給他們取了「碓」這個名字。

弟弟小碓尊就是後來的日本武尊（Yamato Takeru no Mikoto）。

哥哥大碓皇子心胸狹窄，被任命要平定東國卻躲進草叢裡逃跑，在《古事記》也有留下他最後被日本武尊殺死的記載。然後大碓皇子的子孫據說是「牟義都國造」。「牟義都」是美濃國武儀郡（現今的岐阜縣關市、美濃市一帶）的舊名。沒想到他的名字居然跟黑死牟的名字同樣都有「牟」字，讓人覺得不是單純的巧合。

153

第180話～第192話考察

故事

無慘用蠻力讓珠世動彈不得，並展開行動，與鬼殺隊的全面戰揭開序幕。混亂的戰鬥中，炭治郎遭到無慘攻擊並被注入血液。禰豆子感覺到哥哥性命垂危，不顧鱗瀧阻止而前往戰場。不過，炭治郎在遊蕩於生死之境時接觸到祖先的記憶，並領悟了火神神樂的第十三型。炭治郎在愈史郎等人拼命地治療下甦醒過來。無慘把他與緣壹的身影重疊，想起了過去曾吃下敗仗的記憶……

火神神樂與第十三型

炭治郎因為煉獄杏壽郎的弟弟千壽郎的來信，得知火神神樂有第十三型（第180話），但炭治郎認為是不知道第十三型的自己並沒有繼承日之呼吸。

不過當炭治郎身負瀕死的重傷時，從自己的意識中得知祖先炭吉被緣壹傳授「日之呼吸」的型（第192話）。「火神神樂」是從流暢優美的「日之呼吸」的型轉變形式成為神樂舞，然後由竈門家所繼承。炭治郎的耳飾，也是緣壹交給炭吉，一代一代繼承下來的物品。果然「神樂」就是「日神」，炭治郎是「日之呼吸」名正言順的繼承者。

伊黑的死亡預告和復活後的炭治郎

蛇柱·伊黑的過去在第188話真相大白，並且還描繪了他對戀柱·甘露寺蜜璃所懷抱的純粹愛戀。

在第189話，伊黑以前所未有的形式覺醒，同時浮現印記和發動赫刀。覺醒的主因，是他領悟到在黑死牟一戰中犧牲的無一郎最後發動能力的條件，「發動赫刀的，是將自己逼到生死之境時所發揮出的能力」（第189話）。然而，要想無視戰力來將所有能力轉化為握力，就必須要像《巨人之星》的伴宙太在最終話時，面對雖然打出大聯盟魔球3號阻止星飛雄馬達成完全比賽，卻無法跑到一壘的絕境。而伊黑在即將被無慘打敗之際，因為善逸、伊之助和加奈央介入戰鬥而撿回一命（第190話）。

接著，炭治郎在愈史郎進行大量注射之後

甦醒過來。炭治郎對無慘顯露出憤怒的臉上，因為無慘的毒而長出像鬼一樣的腫瘤。

在第192話提到他不斷地展開火神神樂的十二型，就在十二型連結成一個圓環時，就會變成打倒無慘的關鍵「第十三型」這樣的設計。

提到「十二」、「圓環」這些關鍵字，會讓人聯想到佛教思想中的「十二因緣」。如果把長生不老＝一直背負著業障的無慘視為人類的煩惱象徵，用火神神樂的十二型不斷砍殺無慘，就是將讓人類痛苦的十二個根源一一消滅的「逆觀」。然後最終抵達的會是擺脫煩惱的世界。

如此一來，或許也可以解讀為創造出日之呼吸的緣壹就是一直拯救眾生的阿彌陀如來，而炭治郎則是傳承他教義的釋迦。

155

今後新柱的大膽預測 炭治郎？善逸？伊之助？

鬼殺隊VS無慘的激烈戰鬥正陷入絕境。根據截至第190話的狀況，接下來想嘗試大膽預測今後鬼殺隊的發展。

在這裡先假設就算打倒了無慘，鬼也沒有消滅，故事會進行下去的情況。就算是最強劍士緣壹，也無法完全討伐被分為細小肉塊的無慘，因而讓他再度復活。就算炭治郎等人讓無慘曝晒在陽光底下，只要有少許肉片殘留他就可以再生。或許會花費一些時間，但復活的可能性不等於零。

【整理鬼殺隊隊士與柱的狀況】（第192話當時）

▼戰死的柱與鬼殺隊隊士
煉獄杏壽郎（炎柱）、胡蝶忍（蟲柱）、時透無一郎（霞柱）、不死川玄彌

▼生存的柱與鬼殺隊隊士
竈門炭治郎、我妻善逸、栗花落加奈央、嘴平伊之助、富岡義勇（水柱）、不死川實彌（風柱）、悲鳴嶼行冥（岩柱）、伊黑小芭內（蛇柱）、甘露寺蜜璃（戀柱）、村田、愈史郎

▼沒有參加戰鬥的角色
鱗瀧左近次、宇髓天元、煉獄槙壽郎（前炎柱）、煉獄千壽郎（杏壽郎之弟）、竈門禰豆子

以主要角色身分大展身手的蒲鉾隊（炭治郎、善逸、伊之助）和加奈央，應該會隨著故事繼續存活，總有一天成為柱吧。柱們應該都是根據學會的呼吸來決定名稱。這樣的話，伊之助會是「獸柱」，加奈央會是「花柱」，直接把呼吸名稱當作柱名。雖然善逸是「雷之呼吸」，但是應該會繼承師父桑島慈悟郎的柱名成為「鳴柱」（第17集第46頁）。

比較難決定命名的是炭治郎。想必他的日之呼吸會覺醒，並學會「火神神樂」的第十三型劍術招式，然後打倒無慘。如此一來應該會

血就長生不老，操縱鳴女的視力並能跟無慘互相抗衡，就已經證明了他高度的戰鬥能力。他可能會成為柱，或是在新當家產屋敷輝利哉的身邊，以「實驗室研究員」的身分，從珠世遺留下來的研究成果開發出讓鬼變成人類的疫苗。輝利哉是司令官，刀匠村子的鋼鐵塚和小鐵等人負責開發新兵器，從這方面來思考，就好像是超級戰隊，或是超人力霸王的地球防衛組織呢。

預測《鬼滅之刃》今後的發展 也可能會以現代版進行故事？

鬼殺隊與無慘之間的戰鬥遲早會分出勝負吧，如果打倒最終BOSS，原作會就此結束故事嗎？

考慮到之後的各種情境，推測打倒無慘之後故事還會進行下去。針對原作，可能會有多種繼續連載的模式。如同《七龍珠》一樣出現更強敵人的「無限膨脹的最終大魔王」就是很

是「日柱」或是「火柱」，但是「火神神樂」因為緣壹和竈門家關係匪淺的因緣，不是「火神」而是「日柱」的可能性較高。果然以「日之呼吸」的繼承人來思考，炭治郎變成「日柱」會比較合情合理。

鬼殺隊以外成為新柱的可能性 出乎意料的人物也是候補之一？

有個角色就算沒有跟無慘戰鬥，也可能會成為柱。煉獄家的前炎柱·槙壽郎雖然因為兒子杏壽郎死去一度消沉，但已逐漸恢復精力，然而以年齡來看，他應該無法長時間以劍士身分活躍，所以有可能會是次男千壽郎踏上習劍之道，繼承父親並繼承兄長的稱號「炎柱」。

如此一來炭治郎就不會是「火柱」，變成「日柱」是最適合的。

協助鬼殺隊的愈史郎被崩塌的無限城活埋而生死未卜，如果他活下來的話，雖然是鬼卻也有可能成為柱。可以不吃人類，只用少量的

典型的例子。不過原作並不是強調戰鬥的作品，劇情也很重要。這麼一來應該會像作者所致敬的《JOJO的奇幻冒險》一樣，用時代和狀況都改變的模式也說得通。只不過不會像JOJO那樣是以下一章的形式整個改頭換面，而是以某種形式讓無慘再次復活，從復活當下改為不同時代和角色，應該會是較為現實的做法。

也有可能會以年為單位讓無慘再生，把時間拉到現代，讓炭治郎等人的後代大展身手。如果真的照這樣發展，可能會用如漫畫單行本的附錄「鬼滅學園」那樣的形式展開學園戰鬥故事……也說不一定。

目前倖存的柱的生死與禰豆子、炭治郎和無慘的結局

在無慘之戰中應該還會出現柱的犧牲者吧。既然出現印記的人除了緣壹以外沒有人能活超過25歲，可以預測將會有很多柱死去。目前為止剩下的柱，也都在無慘面前被逼到幾乎全滅。伊黑同時發動印記和赫刀將導致消耗過度，很有可能還來不及向蜜璃表達愛慕之意，就會為了保護心愛的人而死。已經27歲的悲鳴嶼也在黑死牟和無慘的連續戰鬥中身負重傷，料想他應該會被召喚到被鬼殺害的孩子們身邊。現在直接對決無慘的義勇應該也無法再繼續撐下去了，待將炭治郎從死亡邊緣救回，再到另一個世界與同期的錆兔和真菰相會……雖然很難過，但是那樣的結果可能是他本來的心願，或許會比較幸福吧。

如果有柱能倖存下來，應該就是弟弟玄彌已死的實彌或蜜璃吧。實彌就像《機動戰士鋼彈》凱‧西登所扮演的角色，個性也很相像，很可能會以傳承者的身分活下來，而女性角色中唯一負責搞笑的蜜璃，是個不讓故事過於沉重的重要角色。不過因為在此之前生存的柱都有出現印記，他們把後事託付給炭治郎全體陣亡的可能性也很高。

最令人矚目的還是禰豆子的結局。在第

185

話禰豆子察覺到炭治郎有生命危險而著急地前往戰場。不過既然要跟無慘對峙就不可能全身而退，拯救炭治郎的代價可能就是禰豆子的生命，這個可能性無法否定。身為克服陽光的鬼這個特異存在，而且掌握故事的關鍵，由此可以判斷她一旦死去故事就會結束吧。懷抱著禰豆子的心願竭盡最後的力量打倒無慘，然後迎接大團圓……如果是這樣的話，就會是很漂亮的結束方式。

不過禰豆子的能力是無慘最想要得到的，姑且認定無慘不會隨便就殺掉她，禰豆子也可能在戰鬥中覺醒新的能力。如此一來禰豆子就會救出炭治郎並活下來，使出兄妹合體招式打倒無慘。不過無慘可能會復活再度進入新的篇章……若真是如此，身為鬼的禰豆子可能就會以十幾歲的樣貌出現在現代，雖然這只是一介讀者的願望罷了（笑）。

◎ 参考文献：
週刊少年ジャンプ／集英社
『鬼滅の刃』 1巻～19巻／吾峠呼世晴／集英社
『鬼滅の刃 しあわせの花』／吾峠呼世晴、矢島綾／集英社
『鬼滅の刃 片羽の蝶』／吾峠呼世晴、矢島綾／集英社
『鬼滅の刃公式ファンブック 鬼殺隊見聞録』／吾峠呼世晴／集英社

◎ 参考資料：
『鬼滅の刃』Blu-ray&DVD 第1巻～7巻／アニプレックス
Netflix
Wikimedia commons
Pixabay

◎ 参考網站：
鬼滅の刃公式ポータルサイト
(https://kimetsu.com/)
ジャンプ公式特設サイト／
『鬼滅の刃』図説・大正鬼殺活動小史
(https://www.shonenjump.com/j/sp_kimetsu/)

鬼滅の刃まとめ wiki
(https://w.atwiki.jp/kimetsunoyaiba/)
鬼滅の刃まとめ (http://kimetu.blog.jp/)
ピクシブ百科事典 (https://dic.pixiv.net/)
ニコニコ大百科 (https://dic.nicovideo.jp/)
まうまう アニメ視聴記録
(https://www.mau2.com/)
OK辞典 (https://okjiten.jp/)
コトバンク（日本大百科全書（ニッポニカ））
(https://kotobank.jp/dictionary/nipponica/)
コトバンク（デジタル大辞泉）
(https://kotobank.jp/dictionary/daijisen/)
産経新聞ウェブサイト 【坂東武士の系譜】
特別編・再発見 藤原秀郷
(https://www.sankei.com/region/news/
181011/rgn1810110029-n1.html)
将門塚保存会
(https://masakado-zuka.jp/)
日本の鬼の交流博物館（京都府福知山市）
(https://www.city.fukuchiyama.lg.jp/
onihaku/densetu/index.html)

COMIX 愛動漫 040

超解析 鬼滅之刃最終研究

大正鬼殺考察錄

作　　者／三オブックス
翻　　譯／廖婉伶
主　　編／林巧玲
排版編輯／陳琬綾
編輯企劃／大風文化
發 行 人／張英利
出 版 者／大風文創股份有限公司
電　　話／(02)2218-0701
傳　　真／(02)2218-0704
網　　址／ http://windwind.com.tw
E - M a i l ／ rphsale@gmail.com
Facebook ／ http://www.facebook.com/windwindinternational
地　　址／ 231 台灣新北市新店區中正路 499 號 4 樓

台灣地區總經銷／聯合發行股份有限公司
電　　話／(02)2917-8022
傳　　真／(02)2915-6276
地　　址／ 231 新北市新店區寶橋路 235 巷 6 弄 6 號 2 樓

港澳地區總經銷／豐達出版發行有限公司
電　　話／(852)2172-6513　傳　　真／(852)2172-4355
E - M a i l ／ cary@subseasy.com.hk
地　　址／香港柴灣永泰道 70 號柴灣工業城第二期 1805 室

二版一刷／ 2020 年 12 月
定　　價／新台幣 280 元

國家圖書館出版品預行編目 (CIP) 資料

超解析 鬼滅之刃最終研究：大正鬼殺考察
錄 / 三オブックス作 . 廖婉伶譯 .-- 初版 .--
新北市：大風文創 ,2020.09 面；公分 . --
ISBN 978-986-99225-4-8（平裝）

1. 漫畫 2. 讀物研究

947.41　　　　　　　　　　109010233

CHOUKAIDOKU KIMETSU NO YAIBA TAISHO KISATSU KOUSATSUROKU
Copyright © sansaibooks, 2020
All rights reserved.
Original Japanese edition published by sansaibooks

Traditional Chinese translation copyright © 2020 by Wind Wind International Company Ltd.
This Traditional Chinese edition published by arrangement with sansaibooks, Tokyo,
through HonnoKizuna, Inc., Tokyo, and Keio Cultural Enterprise Co., Ltd.